好 LOGO 設計教科書

日本人才懂的必學 5 大風格 & 基本與進階，滿滿案例從頭教起

Logo Design Ideas Book

植田阿希──著

賴庭筠──譯

原點

Introduction

前言

　　我們的生活中充斥著各種Logo。一如佐藤可士和於第6頁的專訪所說，Logo是一種溝通工具。將企業想傳達的訊息徹底濃縮在單純的圖案裡，使人們留下印象──這就是Logo。由此可知，好Logo必須確實傳達企業想傳達的訊息並使人們印象深刻。

　　那麼應該如何設計好Logo呢？Logo可以說是訊息傳達者的「門面」，儘管結構單純卻經過精密計算。本書網羅了許多優異的Logo，為各位解說Logo的基礎、製作、結構、模式與範例等。

　　PART1介紹Logo的基礎。包括設計Logo時必須了解的基礎知識，並以實際案例解說Logo設計的流程。

　　我將活躍於第一線的設計師作品分為五大類型，在PART2～6中一一解說Logo的結構與形象。此處介紹的Logo不僅設計優異，「以單純的圖案使人們留下印象」這一點亦很突出。

　　在依類型區分的內容裡，收錄不同Logo的結構、模式與範例──包括符合形象的結構、刊載於各種媒介時的模式、眾多範例帶來的靈感等，都可以提供設計師參考。

　　此外，每章結尾的專欄以不同類型專訪了五位設計師，實際探討「設計Logo時應留意的重點」。

　　本書收錄逾550款Logo，相信足以讓對Logo設計有興趣的人感到賞心悅目，十分過癮！更重要的是，本書不僅僅展示Logo，亦提供了許多可以立即運用的資訊，提供正在學習如何設計Logo或正在設計Logo的人參考。

　　我衷心希望各位閱讀本書後能更加了解Logo與其趣味與深度，並對日後的Logo設計有所助益。

CONTENTS 目次

Logo Design Ideas Book

PART 4

Friendly, Cute Logos　感覺親切＆可愛的Logo

PART 5

Trusted, Reliable Logos　令人感到可靠＆安心的Logo

PART 6

Logos and Lettering　以文字為基礎的Logo

佐藤可士和專訪
Logo是去蕪存菁的溝通工具

佐藤可士和先生不斷推出創意十足卻歷久彌新的Logo。在他心中，
製作Logo時需要留意哪些重點呢？

Logo是最簡單的溝通工具

一樣是Logo，但可以分成許多種類，像是企業
Logo、商品Logo、服務Logo等，這些Logo都有不
同的目的與功能。

比如說，企業Logo蘊含企業的理念與願景；商品
Logo則象徵商品的特徵與概念。

Logo有一個共通點──以徹底濃縮的視覺化資
訊，呈現訊息的本質。

身處資訊洪流，Logo必須讓人一眼就能認出來。
換言之，Logo可說是「最簡單的溝通工具」。以我
自己為例，我經常在經手品牌行銷時設計Logo，等
於透過Logo讓大家知道企業在社會中的存在意義、
企業的獨特性。

設計歷久彌新的Logo

我認為設計Logo時，最重要的關鍵是「持久」。

其一是時間的持久。比如說，即使過了30年，企
業Logo看起來還是十分入時而不顯落伍。如果乍
看之下十分嶄新，但才過一、兩年就讓人覺得看膩
了，就稱不上是成功的Logo。我希望自己設計的
Logo能不被流行左右，而是歷久彌新地呈現客戶的
本質。

其二是形象的持久。Logo可能會運用在車站的看
板、大樓的指標招牌、商品的標籤，甚至是智慧型
手機等地方。所謂「形象的持久」，是指我希望自
己設計的Logo，在各種場域都能呈現相同的形象。
尤其是會透過多種媒介接觸到大眾的Logo，更要特
別留意這一點。

名為Logo的解決方案

設計Logo時，必須先掌握客戶的痛點，再歸納課題
並提出解決方案。換言之，我們透過設計Logo這項

行為，成為溝通的醫生。

為此，我們要從各個角度徹底訪查、討論，深入
挖掘客戶面臨的課題。

徹底訪查與討論，亦能讓客戶本身了解痛點的本
質，一同努力解決課題。因此，這個過程非常重
要。我認為最理想的狀況是──當客戶看到我設計
的Logo，會立刻說：「對對對！這就是我要的設
計！」相反的，如果客戶的反應是驚訝：「原來做
出來是這種感覺呀……」，我反而覺得不太好。那
表示設計師與客戶並沒有達成共識。

一位企業高層曾對我說：「我明明是第一次看見
這個Logo，卻總覺得似曾相識呢……」當時我真的
非常高興。因為我確實掌握了該品牌的本質，才能
使Logo看起來如此自然。

我認為設計師的工作不是設計譁眾取寵、逆向操
作的Logo，只要確實掌握客戶意願、企業目標或任
務並將其視覺化即可。

Logo的製作工程與時間分配

假設（由我負責品牌行銷時）從專案開始到Logo
發表為期一年，我想我會以三個月的時間訪查與討
論，確定Logo的整體概念──這是最花時間的過
程。

接下來就會進入使概念視覺化的作業，大概費時
一至兩個月。

之後向客戶簡報，並在提案通過後調整細節。這
部分大約是一個月。

而完成Logo後剩下的半年，要完成商標登記、製
作網站與印刷品送印等作業。

打磨Logo與講究電腦字型

打磨是指，反覆調整Logo的外形、顏色、文字平衡

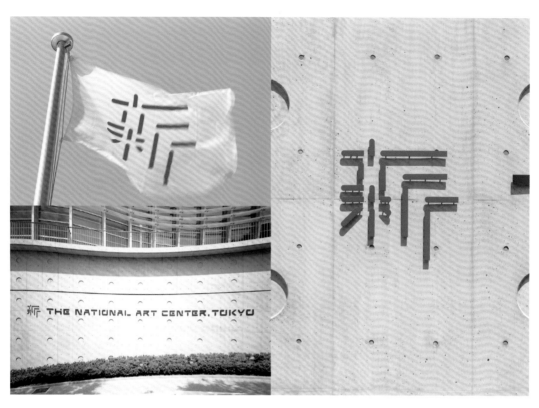

2007年於日本東京六本木開幕的國立新美術館，以「沒有固定館藏」、「扮演好藝術中心的角色」等特色突破過去人們對於美術館的刻板印象，因此以「新」字來象徵全新類型的美術館就此誕生。組成「新」字的每個筆畫皆分開則蘊含

「開放的藝術空間」之意。

（上）（下）Logo運用於各媒材的情況。為了使各媒材上的Logo都呈現相同的效果，而徹底調整細節。

等細節，盡可能提升其完成度。不同的Logo需要不同的調整方式。以今治毛巾的Logo為例，這個Logo會運用在小小的標籤、大大的看板，有各種不同的尺寸。

由於白色背景會膨脹，如果要使藍色線條的間距比例在各種媒介看起來都是1:1:1，就得適時調整成0.9、0.95或0.975。否則藍色線條會感覺太細。在小小的標籤上，可能看不出這種差異；但如果是在大大的看板上，就很明顯。為了呈現相同的視覺效果，我會一而再再而三地調整。

Logo只要經過確實打磨，就會非常美麗、強韌而持久。

此外，如果Logo以文字組成，一定要講究電腦字型。電腦字型必須依照內容來挑選，如果現成的電腦字型都不適合就要自己設計。

比如說，覺得某個現成的電腦字型很適合但粗細或寬度需要調整，就可以自己設計。

即便使用相同的電腦字型，不同的文字內容會呈現出不同的感覺。像是「IMABARI」或「DAIWA」，看起來就完全不一樣。文字的數量、外形都會影響整體平衡。世上沒有一種電腦字型適用所有情況，每次都必須經過徹底驗證。

設計師必須提出自己心中的最佳設計

過程中，設計師會有各式各樣的想法。簡報時要提出幾個提案，會因委託內容與決策過程而有所不同。有些客戶甚至會說：「請提出一個你覺得最好的設計。」

相反的，如果我們必須在董事會上說明、與全球各地的夥伴一同思考，就得提出複數提案。在這種情況下，簡報時必須闡述設計時經過哪些思考過程。

無論如何，客戶都會想知道「設計師的判斷」。如果設計師只是設計卻沒有協助客戶選擇，不算完成任務。以醫師為例，如果一名醫師對想痊癒的患者說：「現在有很多方法可以選擇，像是手術、藥物治療等，你可以自己選擇」，患者一定會覺得很不安吧。

設計企業Logo，是關乎企業獨特性的重大工程。

因此設計師必須明確表達自己的想法，而不是隨意交由客戶自己選擇。

最重要的是，即使簡報時提出數個提案，亦要明確指出自己心中的最佳設計。這麼做才能激發出更多的討論。

Logo必須呈現設計對象的本質

製作Logo不能一意孤行，而是要掌握設計對象的本質，並將其視覺化。

同時，客戶必須百分之百認同Logo才行。只要確實掌握本質，客戶一定會接受並予以肯定，而且一定能讓許多人了解Logo想傳達的訊息。

如此一來，Logo才算是發揮了最重要的溝通功能。

佐藤可士和
創意總監／藝術總監。1965年出生於東京。多摩美術大學平面設計系畢業。於博報堂工作一段時間後，2000年獨立創業並成立創意工作室「SAMURAI」。勝任品牌行銷總監，從概念建立、溝通計畫設計、視覺開發、空間設計到設計顧問等，受到多方肯定。為全球化社會提供不同以往的觀點，是日本極具代表性的設計師。

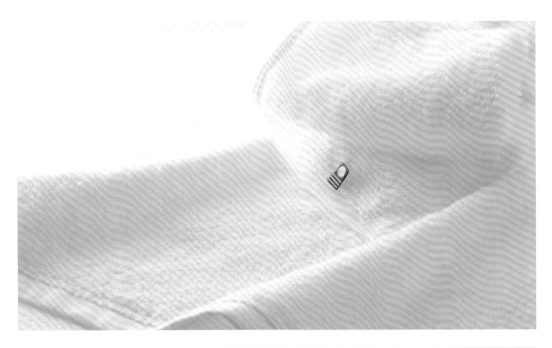

「今治毛巾」的Logo使用權，專屬於由今治毛巾工會成員製造的嚴格把關商品。Logo採用具持久性的簡單設計。此外為了使藍色線條之間的間隔在各媒材上看起來相同，而徹底調整比例。

（上）商品標籤
（中）運用於各媒材的情況
（下）結帳櫃檯配置了以Logo發想的藝術品

_01

_02

THE
NATIONAL
ART CENTER,
TOKYO

_03

◯
━━
━━
━━

imabari towel
Japan

_04

_05

▮▮ ▮ ▮▮
▮▮ ▮ ▮▮

_06

01_
重視簡潔、明瞭的Logo。設計方向在於表現出7-11販售食品、日用品等五花八門的商品。

02_
樂天於2018年更新全球Logo。以漢字「一」象徵事物開端與「No.1」，並以速度感與嶄新設計呈現「邁向下一階段的態度」。

03_
國立新美術館的Logo。設計參考建築大師黑川紀章的代謝派系統，讓所有筆畫分開。同時，開發出相同設計的英文電腦字型。

04_
取今治毛巾（imabari）英文首字母「i」設計的Logo，而紅、藍、白三色則象徵太陽、海洋、天空與水等自然景色。

05_
工程作業車輛品牌YANMAR的全新Logo。設計靈感來自一種大蜻蜓「無霸勾蜓」的翅膀。

06_
2011年開幕的橫濱拉麵博物館的Logo，看起來像是三個驚嘆號並排。

_01

MITSUI & CO.

_02

_03

N

_04

DD
DD HOLDINGS

_05

MEIJI GAKUIN UNIVERSITY +
MG

_06

01_
集點卡公司T Point的Logo。以企業識別色的黃色與藍色組成T，任何人都能一眼認出。

02_
三井物產的Logo。過去的「井桁三」更新為具現代感的設計，而企業的新口號為「360° business innovation」。

03_
釣具品牌DAIWA的服裝品牌「D-VEC」，以直線設計呈現其卓越技術。

04_
命名與Logo設計並行的Honda N系列。長寬比例相等的「N」營造容易親近的形象，呈現Honda充滿玩心的風格。

05_
DD控股的Logo。以稍微打開的「D」象徵能自由發展的環境。紅藍對比亦是設計重點之一。

06_
明治學院大學的Logo。以「M」與「G」的組合，搭配學校識別色的黃色，呈現其品格與存在感。

How to Use This Book 本書使用方法

本書Part2～6收集了許多Logo與電腦字型的卓越案例，並一口氣介紹基本結構、運用實例、範本案例。
從各個角度欣賞Logo，可以獲得許多靈感。希望本書可以在大家製作Logo時、與客戶開會時、苦無靈
感時派上用場。（本書括弧內的名詞解釋，均為譯者註。）

Logo 的基本結構

01 類型
以簡單易懂的形象將 Logo 分為數個類型。

02 元素
歸納製作此類 Logo 需要的資訊。

03 解說
詳細解說 Logo。

Logo 的運用實例

04 解說
分別介紹各 Logo。

05 運用實例
參考實例，展示 Logo 運用於戶外、室內、
小面積、大面積、立體、平面等各場合的尺
寸與外形等。

Logo 的範本案例

06 範本
依照類型，收集許多 Logo。藉由觀察形象
相近的 Logo，思考設計此類 Logo 的重要
元素。

07 解說
分別介紹各 Logo。

Logo設計的基礎

- Logo隨處可見，無論是在街頭、電視、網站、報章雜誌，還是隨手可得的商品，我們幾乎每天都會接觸到Logo。我們的身邊環繞著各種Logo。
- 第1章除了說明Logo的定義、構成元素、名稱等基礎知識，亦會以豐富的實例介紹Logo的製作流程、種類與形象。

Logo Design Basics

01 Logo的定義

Logo是將企業的理念、價值觀、商品、服務等特徵或概念，予以視覺化的結果，可以說是確立品牌形象的工具，亦是開啟對外溝通的起點。運用於各種媒介的Logo，扮演著如「門面」般的重要角色。

CHECK Logo的構成元素

一般來說，Logo是由「**象徵圖案**」（symbol mark）與「**文字標誌**」（logotype）組成。

此外，有些Logo會簡潔地融入包含企業理念或品牌使命的文案，稱為「**品牌理念**」（brand statement）。

象徵圖案 symbol mark	足以呈現業種屬性、企業理念、商品或服務特徵的圖案
文字標誌 logotype	將企業名稱、商品或服務名稱、品牌名稱等文字稍加設計的圖案
品牌理念 brand statement	精確描述品牌的理念、任務、定位與價值觀的簡短文案

當然，Logo不一定要完全符合上述形式。許多Logo只有象徵圖案或文字標誌[※]，亦有許多企業會依照使用場合設計多種不同類型的Logo。

如何設計，端看客戶的需求、設計師的想法。最重要的是，Logo必須讓人一眼就認出來，並印象深刻。

_01

●········ 品牌理念

●········ 象徵圖案

········ 文字標誌

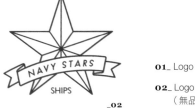

_02

01_ Logo

02_ Logo（無品牌理念版）

SHIPS Navy Stars：
開幕至今逾40年的日本選品店SHIPS的活動Logo。刻意使用品牌識別色，而不使用「STAR」容易聯想的色彩——從這一點可以強烈感受到SHIPS對於品牌的堅持。

[※]自從以文字標誌作為象徵圖案的情況越來越多，人們便開始以Logo統稱象徵圖案與文字標誌。

CHECK Logo的使用場合與運用實例

Logo無法只設計出一個圖案就結案。Logo會使用於名片、企業簡介、宣傳工具、網站、報章雜誌、看板等各種不同尺寸與外形的媒介。

因此Logo設計亦包含思考Logo如何運用於各場合，像是提供不同模式的Logo等。確實做到這一點的Logo，才稱得上是優異的Logo。

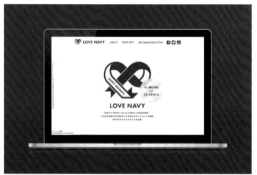

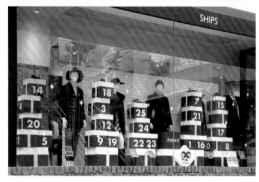
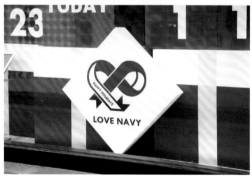

01_SHIPS LOVE NAVY： _01
SHIPS以「感謝」為意象的活動Logo與其運用實例。「SHIPS LOVE NAVY」的Logo以心形來呈現「感謝」之意，並運用於網頁、看板、廣告等處。

CHECK Logo的CI與VI

CI是「企業識別」（Corporate Identity）的縮寫。企業識別是一種策略──企業以統一的視覺化資訊呈現其理念、特性，讓企業內外周知，藉此提升企業價值。

經常有人以為CI只是企業Logo或公司名稱的另一種說法，但CI還包含了企業理念與行動的統一。

另一方面，CI中象徵企業的象徵圖案、文字標誌等視覺化資訊又稱為**VI**「視覺識別」（Visual Identity）。

VI是指將企業價值及概念具象化，並統一視覺化資訊及其設計元素。換言之，VI可以說是CI的構成元素之一。

02　製作流程圖

只要了解Logo從零到有的製作流程，就可以掌握自己目前面臨的階段。本節將以流程圖説明Logo的製作流程。

CHECK　**製作流程圖**

01
訪查
以具體而綿密的訪查歸納企業與商品的定位、目標市場、品牌形象與目標受眾。

02
製作設計草案
根據訪查獲得的資訊，擬定具體形象，進而決定文字標誌的字體、象徵圖案的外形與配色等。

03
簡報
向客戶簡報Logo設計的概念與不同模式、於包裝等各種媒介呈現的感覺。

04
決定Logo並製作使用手冊
決定Logo後製作使用手冊，載明使用規則。包括顏色、留白、背景色、最小尺寸與單色使用時的規則，確保Logo呈現的品牌形象一致。之後連同Logo電子檔，一同交給客戶。

POINT　簡報時要盡可能詳細説明，讓客戶確實掌握Logo的具體形象。透過簡報，決定設計與其方向性。此外，幾乎所有案子都必須經過數次簡報才會將Logo定案。

03 Logo設計的製作流程

為了使更多人一眼就能認出來，Logo一旦決定了就不宜變更。因此設計Logo時，設計師必須與客戶盡可能密切溝通——即使需要花費許多時間，溝通仍是製作好Logo的第一步。

本節以企圖透過新Logo展現全新樣貌的日本塗料控股集團（Nippon Paint Holdings）為例，解說「PAINT.WONDER」的製作流程。

CHECK 訪查

製作企業Logo時，必須確實了解企業理念、歷史、商品、服務，以及應該如何呈現在目標受眾面前；製作商品／服務的Logo時，則需要了解商品／服務的概念、特徵、目標受眾與品牌形象。

本節介紹的「PAINT.WONDER」，是塗料製造商日本塗料控股集團為展現全新樣貌而設計的企業Logo。

日常生活隨處可見塗料，而此Logo蘊含「塗料本身使人驚豔，並足以協助人們解決各種社會課題」之意。

訪查的內容

* 希望透過此企劃，讓更多人知道以不同形式運用於社會各個角落的塗料，所具備的可能性與客戶的卓越技術。

* 此企劃不侷限於建築物、車輛的塗料，亦運用技術作跨領域發展。

* 希望透過Logo展現客戶冀以技術解決社會課題的態度。

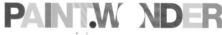

この地球をオドロキで彩ろう

_01

CHECK 決定Logo定位

確認Logo如何定位。

定位的內容

* 基於「PAINT.WONDER」的概念，採用色彩豐富的設計。

* 設計需令人留下強烈印象。

CHECK 完成設計並向客戶簡報

透過訪查決定Logo定位後，由設計師根據至今取得的資訊製作設計草案並向客戶簡報。

接下來我們將解說「PAINT.WONDER」逐漸成型的過程。

`CHECK` **製作草案**

下圖為設計師根據訪查資訊及Logo定位來手繪的草案。包括速寫,設計師手繪了逾100件草案。盡可能將所有點子畫下來,從中尋找符合客戶需求的設計。

　　為這些Logo設計出可運用於網路、主視覺等各種媒介的模式,並確認是否符合右列條件,進而縮小範圍。

- Logo局部力道是否夠強,足以成為焦點?
- 運用的色彩是否足以構成主色彩?
- 多色的設計是否能像布料般變化,充滿豐富的個性?
- 彎曲的設計能否創造不同情境?

POINT　　Logo草案可以激發各種靈感,多多益善。不過最後一定要篩選,只留下少數幾種。

POINT　　文字標誌很少直接使用現成的電腦字型。幾乎所有企業都會選擇設計原創的標準字、或將符合企業形象的電腦字型做點編輯調整。

CHECK 第一次簡報

在此介紹001〜005五款設計。每一款設計皆提供不同的模式與運用實例。

- 色彩豐富的設計：002, 004
- 強調識別度的設計：001, 003, 005

▼001：無襯線體

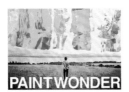

▼002：點點

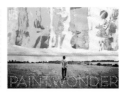

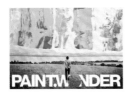

▼003：無襯線體粗體搭配圓形挖空

▼004：圓潤電腦字型且色彩豐富

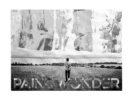

▼005：右上與左下加上直線

▼其他運用實例（以004款示範）

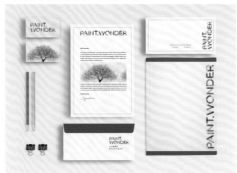

客戶回饋意見

- 基於蘊含先進、進步等嶄新的概念，保留 **002, 003, 005** 三款設計。想看看這幾種提案若更容易辨識，並使人充分感受到「PAINT」、「WONDER=興奮、愉悅」會是什麼樣貌。

- 希望結合各款的優點，提出全新設計。

CHECK 第二次簡報

在此介紹001～005五款設計，以色彩豐富、傳達的重要性來提案。

• 著重色彩豐富的設計：001、005
• 著重傳達的重要性：002
• 兩者兼備：003、004

▼001：色彩豐富的點點

▼002：無襯線體粗體

▼003：002的彩色版

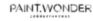

▼004：右上與左下加上彩色直線

▼005：圓潤電腦字型

▼其他運用實例（以003製作）

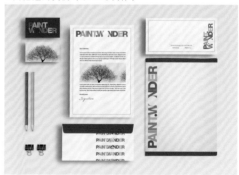

決定設計➡最後調整

• 決定採用色彩豐富的設計、字體強烈的設計（以003為基礎）並經過打磨。

• 調整配色，避免偏冷色系或暖色系、色彩濃度不一等情況。

• 文字色彩一旦改變，讓人感受到的質量亦會顯得不同。必須仔細調整，以取得平衡。

• 希望色彩豐富的Logo即使改為單色亦能呈現活潑的感覺，因此調整時要留意這一點。

CHECK Logo大功告成

完成右列四款設計。

- Logo的留白處可以根據往後的策略善加運用。
- 於留白處加入圖標等元素，引導觀者想像日本塗料控股集團的未來展望。

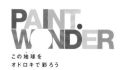

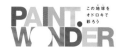

CHECK 製作使用規則

設計師必須製作**使用規則**，協助客戶正確運用Logo。使用規則的項目包括各種運用實例、上下左右的留白、配色、運用禁忌等。

下方為「PAINT.WONDER」的使用規則，敬請參考。

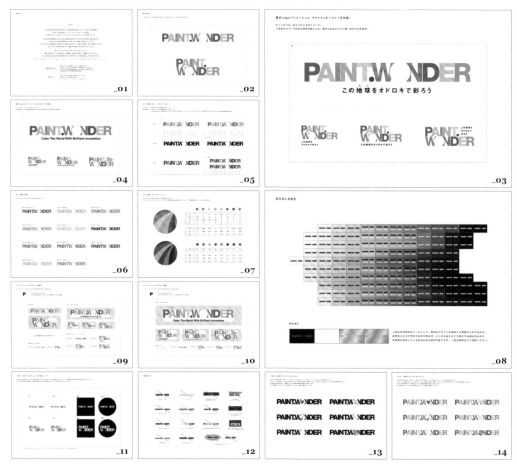

01_ 詳細說明Logo的概念、使用規則與運用禁忌等

02_ 基礎Logo

03_ 基礎Logo與其變體，搭配日文文宣

04_ 基礎Logo與其變體，搭配英文文宣

05_ 配色（彩色、黑色、灰色）

06_ 配色（單色）

07_ 配色（彩虹）

08_ 顯示色與背景色

09,10_ 指定出血（Logo上下左右的留白）搭配日文與英文文宣

11_ 補充：於正方形、圓形空間運用的示意圖

12_ 運用禁忌

13,14_ 附註：加入各式圖標的Logo

04 電腦字型與字體

CHECK 襯線體

襯線

直線比橫線粗，且每個筆畫的開端與末端有小小突起（＝襯線）的字體稱為「襯線體（serif）」。由於直線與橫線的粗細不一，美麗且便於閱讀。

Bodoni 72 Book
Logo Design

Bodoni 72 Bold
Logo Design

Adobe Garamond Pro Regular
Logo Design

Adobe Garamond Pro Bold
Logo Design

Didot Regular
Logo Design

Didot Bold
Logo Design

Trajan Pro Regular
LOGO DESIGN

Trajan Pro Bold
LOGO DESIGN

Adobe Caslon Pro Regular
Logo Design

Adobe Caslon Pro Bold
Logo Design

Times New Roman Regular
Logo Design

Times New Roman Bold
Logo Design

時尚雜誌《VOGUE》選用Didot電腦字型、知名巧克力品牌GODIVA的Logo以Trajan電腦字型為基礎加以設計。

CHECK 無襯線體

無襯線

沒有襯線的電腦字型稱為「無襯線體（san-serif）」[※]。由於直線、橫線粗細一致，比襯線體更容易辨識。即使運用於較小的文字、從遠處看亦很清楚。

Helvetica Light
Logo Design

Helvetica Bold
Logo Design

Futura Medium
Logo Design

Futura Bold
Logo Design

DIN Light
Logo Design

DIN Bold
Logo Design

Gill Sans Light
Logo Design

Gill Sans Bold
Logo Design

Optima Regular
Logo Design

Gotham Medium
Logo Design

Franklin Gothic Condensed
Logo Design

Impact Regular
Logo Design

日本企業Panasonic、礦泉水evian等Logo選用Helvetica電腦字型[※]。
LOUIS VUITTON、Volkswagen等Logo選用Futura電腦字型。

CHECK 裝飾體、展示體、手寫體等

裝飾體（decorative）、展示體（display）是以手寫文字為基礎，強調裝飾性等視覺效果的字體；而手寫體（script）的基礎則是猶如以刷子描繪的手寫文字，充滿個性。

Cooper Std Black
Logo Design

Hobo Std Medium
Logo Design

Copperplate
LOGO DESIGN

Linoscript
Logo Design

Zapfino Regular
Logo Design

Mistral
Logo Design

Brush Script
Logo Design

Amador
Logo Design

文字標誌一定要選擇符合Logo形象的電腦字型。此處左頁介紹歐文電腦字型／文字標誌,而右頁介紹日文電腦字型／文字標誌。

`CHECK` Mincho體

Mincho體的直線比橫線粗,且橫線右端、彎角右側會有襯線。具代表性的電腦字型有森澤公司的Ryumin(リュウミン)、大日本網屏的Hiragino Mincho(ヒラギノ明朝)體等。

リュウミンL	リュウミンB	ヒラギノ明朝体 W3	ヒラギノ明朝体 W6
美しいフォント	美しいフォント	美しいフォント	美しいフォント

游明朝体Pr6N R	游明朝体StdN B	黎ミンB	太ミンA101
美しいフォント	美しいフォント	美しいフォント	美しいフォント

見出ミンMA31	A1明朝	FOT 筑紫Aオールド明朝 R	FOT 筑紫アンティークL明朝
美しいフォント	美しいフォント	美しいフォント	美しいフォント

`CHECK` Gothic體

Gothic體的直線與橫線等粗,且筆畫的開端與末端幾乎沒有襯線,相當於歐文字體的無襯線體。特徵為容易辨識,從遠處看亦很清楚。

新ゴ L	新ゴ B	ヒラギノ角ゴ W3	ヒラギノ角ゴ W6
美しいフォント	美しいフォント	美しいフォント	美しいフォント

游ゴシック体ミディアム	游ゴシック体ボールド	太ゴB101	ゴシックMB101 B
美しいフォント	美しいフォント	美しいフォント	美しいフォント

A1ゴシックM	新丸ゴM	FOT 筑紫ゴシックPr5 R	FOT 筑紫オールドゴシック
美しいフォント	美しいフォント	美しいフォント	美しいフォント

`CHECK` 手寫體、設計體等

重現手寫文字的字體為手寫體;POP體等充滿個性的字體為設計體。

A-OTF 楷書 MCBK1	ヒラギノ行書 W4	A-OTF すずむし M	A-OTF 勘亭流 Ultra
美しいフォント	美しいフォント	美しいフォント	美しいフォント

TA-walk	きざはし金陵M	FOT パルラムネ Std	丸明オールド
美しいフォント	美しいフォント	美しいフォント	美しいフォント

※無襯線體的法語為「Sans-serif」,而「Sans-」是「沒有〜」之意。
※像是歐文字體中的Bodoni或Helvetica、日文字體中的Ryumin或Shin Gothic,每一種字體可能會有粗細不同的類型,統稱「字型家族(font family)」。

05 Logo分類與其形象

依照形象分類

圓潤可愛且平易近人的Logo、插畫風格的Logo、色彩豐富的Logo等，Logo有許多不同的形象。主打高級、優質的Logo大多使用Mincho體或襯線體，線條較為纖細。

同時，具躍動感而充滿活力的Logo通常採用流線設計；強調穩定與信用的Logo通常以幾何圖形為基礎，採用左右對稱的設計。

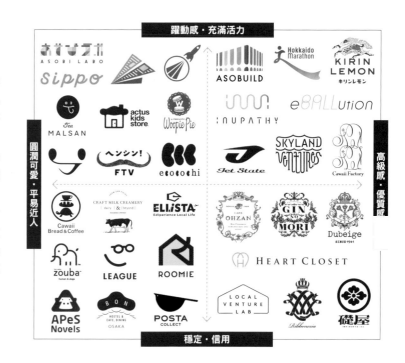

依照字體分類

Mincho體、襯線體感覺穩重、成熟，亦能透過筆觸營造優雅、毛筆字的感覺。

相對的，Gothic體、無襯線體的設計大多平易近人、視覺效果強烈，而使線條變細可展現高尚品味。（參考P.102「調整現有電腦字型對Logo設計的重要性」）

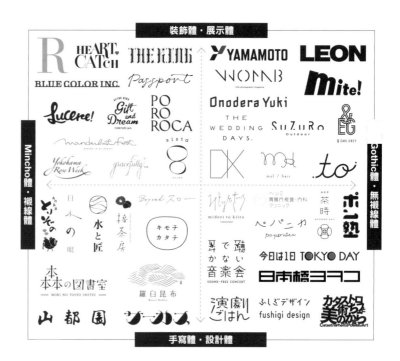

Logo設計與其形象有何關聯？我們可以從此處介紹的四個矩陣圖略窺一二。

CHECK

依照色彩分類

將色彩的印象融入Logo設計，更能有效傳遞企業透過Logo表達的訊息（參考P.140「Logo與配色」）

黃色、橘色、紅色等暖色系給人愉悅、活潑、親近的印象；相對的，藍色等冷色系則給人冷酷、知性的印象。

象徵安心、安穩、和諧的綠色，偏黃色時感覺較溫和、偏藍色時則感覺較沉穩。

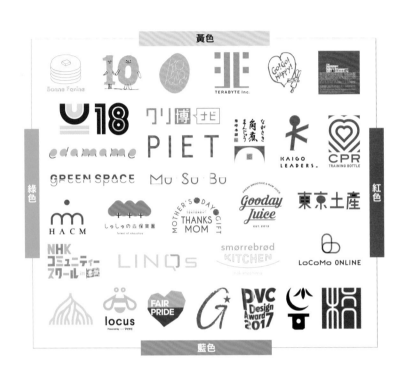

CHECK

依照運用實例分類

Logo無論如何運用，都要盡可能發揮「容易辨識」、「傳達訊息」等功能。因此設計時要考慮到運用於各種媒介與場合的情況。

此處以日本酒「三好」的Logo為例，介紹各種運用實例。

日本酒「三好」

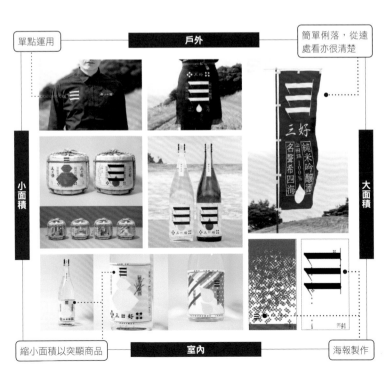

Logo於品牌行銷扮演的角色

企業、商品、服務、媒體與空間等有名字的事物,都需要向目標受眾展現自己的獨特性。品牌行銷是指透過訊息讓受眾了解此獨特性的一連串行為。

就品牌行銷來說,象徵此獨特性的Logo必須將其概念,以圖像的視覺效果讓目標受眾立即了解並留下印象。為此,製作Logo時必須考慮目標受眾。

如未能掌握目標受眾接觸Logo的時機與媒介,Logo就無法發揮作為資訊的功能──再怎麼精心製作,如果Logo無法傳達資訊就沒有意義。

從傳達資訊的觀點來看,Logo必須獨特而簡單俐落。畢竟現代人身處資訊爆炸的環境,大腦無法瞬間記憶過於複雜的形式。

此外,Logo製作者必須視受眾對Logo「不感興趣」為前提,以客觀的角度製作Logo。製作象徵品牌的Logo來吸引原本不感興趣的受眾並非易事,卻也是Logo製作最有趣的地方。

_01

_02

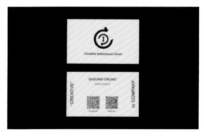

_03

01_ 象徵圖案:呈現Creative Influencers Cloud「與企業共享創意工作者特殊技能」的理念。最外側為象徵Community與Company的「C」,並包著內側象徵Creator的「C」及象徵Identity的「I」。

02_ 網站:網站採用NDT1(Nederlands Dans Theater)世界知名現代舞舞者劉谷圓香女士為代言人。https://creative-influencers.cloud/

03_ 名片:省略所有聯絡資訊僅放上QR code,給人「嶄新」的印象。

採訪/協助:奧野正次郎(POROROCA)、Logo授權:Creative Influencers Cloud/POROROCA

充滿活力 &
躍動感的Logo

- 以Logo有限元素呈現動感與愉悅
- 必須以充滿個性的象徵圖案、文字
 標誌做出表情豐富的設計
- 字體大多選用無襯線體、Gothic體
- 配色以鮮豔原色、柑橘色系或兩色
 以上的組合為主

Lively, Energetic Logos

01 充滿躍動感的Logo

以較粗的字體、簡單的外形呈現充滿躍動感的Logo。就結果而言,設計整體的留白處較少。為營造氣勢磅礴的感覺,大多採用單色或黑白的設計。其中不乏大膽的設計也是這類Logo的特徵之一。

如果想傳達強烈的訊息,這種會令人印象深刻的Logo十分有效。

運用實例收錄了訊息性很高的展覽Logo等。

■ **字體(font)**

歐文選用無襯線體、日文選用Gothic體為主流用法,但刻意選用較細的襯線體、較粗的手寫體亦很有效。

■ **象徵圖案(symbol)**

這種Logo常直接以文字標誌整體作為象徵圖案。設計或簡單或複雜,共通點是以鮮明的輪廓與色彩呈現躍動感。

■ **色彩(color)**

C0 M0 Y0 K100 R35 G25 B20	C100 M80 Y0 K15 R0 G55 B140
C9 M80 Y80 K0 R220 G85 B55	C0 M95 Y95 K30 R180 G25 B10

以豪放的呈現方式
製作毫不遜於運動品牌的強大Logo

圖為兜襠布品牌的Logo。為了消除日本傳統內衣服飾已經落伍的形象,而選用較粗的歐文字體。

豪放地呈現穩重的輪廓,使人對品牌名稱「THE FUN DOSHI」留下印象。下方同時突顯機能性,是氣勢毫不輸給運動品牌的強大Logo。

較粗的文字

穩重的輪廓

_01

CASE

以遠近法設計的
呼聲Logo

圖為學校、美術館等處實施美術鑑賞教育課程的Logo。以遠近法設計，感覺就像是在對受眾大喊：「看這裡！」令人留下具躍動感的印象。

此Logo亦運用於書籍與數檔展覽，因此設計會隨情況調整。

CASE

以具象徵性的
愛努圖騰修飾

圖為日本平面設計師協會（JAGDA）2010年日本全國大會的Logo。結合了「北海道」的「北」字、象徵為開拓北海道等處而設立的行政機關「開拓使」的星號兩者的細節。愛努圖騰的彎弧象徵了渡島半島，而整體Logo則令人聯想到北海道的輪廓。全黑的直線與弧線維持巧妙的平衡，充滿動態。

_01

_02

CASE

以散落於文字的彩色碎紙
突顯訊息性極高的Logo

圖為藥妝店陳列商品時使用的Logo。以慶祝時使用的彩色碎紙，裝飾「BEAUTIFUL」字樣，宛如畫上重點彩妝的模樣，呈現突顯個性的獨特妝容、享受妝點的心情，設計大膽而歡樂。選用適合用來傳達訊息的無襯線體。

CASE

結合既有的Logo與文字標誌等
品牌行銷元素的新Logo

圖為一橋大學商學院的Logo。以一橋大學既有的Logo、色彩與文字標誌，突顯大學重視的品牌形象，包含近似品牌再造（rebranding）的元素。

製作時盡可能收集全世界知名商學院的資訊，最後完成色彩與外形皆與眾不同的動感Logo。

_03

_04

EXAMPLE IN USE

以堆疊的文字呈現
人們的創造力與再生力

圖為森美術館舉辦「災難與藝術的力量」展覽的標題Logo。
以崩塌後重新堆疊而成的標題文字,呈現人們即使遭逢突如其
來的災難(巨變、破壞與毀滅等)亦不畏縮,會以創造力與再
生力面對(04為尚未完成的示意圖)。文字堆疊的方式會隨
著媒介而調整。

_01

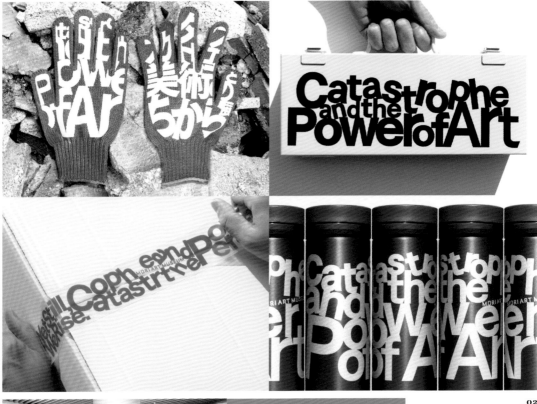

_02

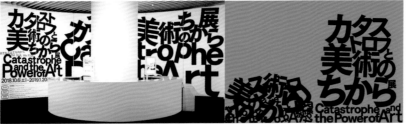

_03 _04

01_ Logo **02_** 手套／工具箱／膠帶／水瓶 **03_** 館內陳列 **04_** 示意圖

EXAMPLE IN USE

以文字標誌呈現超音波
力道強勁的Logo

圖為蝙蝠偵測器的Logo。儘管字母數量懸殊，「BAT」、「COMMUNICATION」二字仍採用對稱設計，給人個性十足的印象。兩個英文單字之所以設計成越靠近中央、字體越小的模樣，是為了以簡單明瞭的形式呈現蝙蝠所發出的超音波。此Logo不僅讓人感受到聲音的傳播，亦具備深度與動態。

_02

01　　**01** Logo　　**02_** 使用說明書、傳單、貼紙、包裝、商品本體

EXAMPLE IN USE

以「第三眼」呈現具重量感的象徵圖案
搭配相對輕薄的文字標誌

圖為書系封面的標題Logo。此書系在排版、規格、印刷後製等方面嘗試了許多實驗性的手法，Logo依循書系的嶄新概念，將兩個圈圈（眼睛）相疊，形成「第三眼」。由於象徵圖案具重量感，文字標誌選擇相對輕薄的字體，取得巧妙的平衡。

_04

EYE BLACK BooK

03　　**03** Logo　　**04_** 封面（上）／另一版本的封面（下）

_01

_02

_03

_04

_05

_06

01_
圖為運送檢體、感染性物質等保冷容器的Logo。顯眼的星形搭配較粗的無襯線體文字標誌、令人印象深刻。

02_
圖為音樂活動的Logo。延續舞廳音樂的脈絡，大膽地將「TYTD」組合成象徵圖案，再搭配簡單文字標誌，使整體取得平衡。

03_
圖為餐飲業的Logo。將持槍的手勢直接製作成象徵圖案。文字標誌簡單俐落，仔細觀察才會發現每個字母都以一筆畫完成，十分精緻。

04_
圖為美髮沙龍的Logo。令人印象深刻的店名與文案，加上簡單的無襯線體文字標誌、帶有粉碎狀裂痕的心型象徵圖案，設計大膽。

05_
圖為影像製作專案的Logo。取「MAZE PROJECT」的「m」與「p」設計出既像大腦又像迷宮的Logo，只要看過一次就不會忘記。

06_
Marlboro T恤將「Dream」重新排列組合，製作成猶如花押的象徵圖案——沒想到英文字母亦能這樣設計。整體充滿躍動感，力道十足。

_01

_02

_03

_04

_05

_06

01_
圖為PVC運用設計展覽的Logo。
保留PVC立體面特有的曲線，簡
單而充滿躍動感。

02_
圖為創業逾百年的醬油釀造企業的
Logo，以山的輪廓搭配日文假名
「ほ」製作。大氣的粗線條與襯線
體文字標誌為其特徵。

03_
圖為設計公司的Logo。取企業名稱
「デザ院」的「デ」與「ザ」組合
成鳥居的模樣，簡單而帥氣。鮮紅
色令人印象深刻。

04_
圖為美術節目入口網站活動的
Logo。落款風的設計傳達了「節目
掛保證推薦」的意涵。由於印章使
用平假名與片假名非常少見，感覺
格外有趣。

05_
圖為展覽的Logo。除了維持「緊
縛」兩字的辨識度，採用漫畫風的
設計，呈現具黏度的質感。如此大
膽而獨特的象徵圖案十分吸睛。

06_
圖為米蘭國際家具展的Logo，將
「Luminescence」重新排列組合
成花押般的象徵圖案，筆觸大膽。
「L」一字宛如樹幹，其他文字則
是茂盛的枝葉。

02 具速度感的Logo

DESIGN TIPS

從文字著手,可以有效呈現具速度感的外形。編輯方式可隨著想營造俐落感或節奏感等形象而改變。

黑白、彩色等配色均適用,但多為用色明確的案例。這種設計很適合運動、音樂產業,本書亦收錄許多相關活動的Logo。

■ **字體(font)**

無論是歐文、日文,都以原創字體/改編字體為多。為呈現速度感,許多Logo會選用斜體或手寫體。

■ **象徵圖案(symbol)**

許多案例的象徵圖案沿用文字標誌或首字母,或以傾斜與曲線呈現動作、或直接將具速度感的意象製作成象徵圖案。

■ **色彩(color)**

C100 M0 Y0 K0 R0 G160 B235	C100 M80 Y0 K0 R0 G65 B150
C7 M3 Y1 K0 R240 G245 B250	C0 M90 Y100 K0 R230 G50 B15

CASE

以「彈起來的桌球」發想具速度感的Logo

俐落外形、藍黑配色的時髦Logo,呈現結合數位與桌球的全新運動。結合「evolution」與「BALL」的命名「eBALLution」,加上「桌球」圖案製作成Logo。

以「彈起來的桌球」、斜體的文字標誌呈現具速度感的形象。

斜體的文字標誌

_01

彈起來的桌球 藍黑的配色

CASE

化漢字部首為跑者的
伸展外形

圖為運動競賽的Logo。取北海「道」的部首「辶」設計成跑者。以伸展外形、藍色漸層呈現颯爽奔跑的模樣。

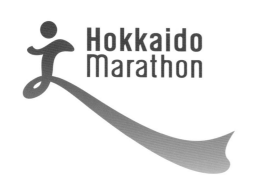

_01

CASE

以沉入海底的模樣
呈現文字的外形、
複製與破壞

圖為展覽的Logo。除了呈現創作者的世界觀，Logo亦是共同創作的作品。由於展覽的主要軸心是名為「ANGUS」的深海探測儀器，以文字的外形、複製與破壞呈現儀器沉入海底時一路看見的世界。觀者的視線往下移動，彷彿跟著進入了深海。

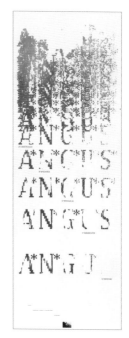

_02

CASE

以俐落外形創造出
動感的設計

圖為XR藝術企劃的Logo，概念包括3D世界、「看見」、敏銳品味等。

　　以3D角度使文字取得平衡，設計出具深度與動感的Logo。

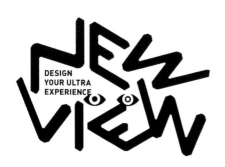

_03

CASE

Logo的核心概念是
「用啤酒犒賞全力奔跑後的自己」

圖為啤酒品牌的Logo。圖案看起來既像鞋印，亦像散發光芒的啤酒。啤酒名稱以獨特的角度與外形呈現節奏感。

_04

EXAMPLE IN USE

以睽違數十年再次復活的神獸擔綱主角

圖為飲料品牌90週年紀念Logo。保留1928年甫上市的包裝元素，以當時的文字標誌為基礎製作全新設計。

全新設計使神獸麒麟睽違數十年再次復活，活躍於Logo、包裝、廣告等處。麒麟的插圖、寬幅的文字標誌賦予設計穩定感，卻不失速度感。

_01

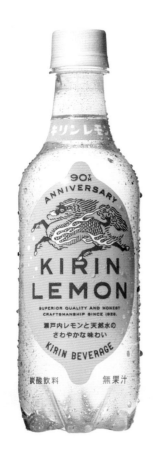

_02

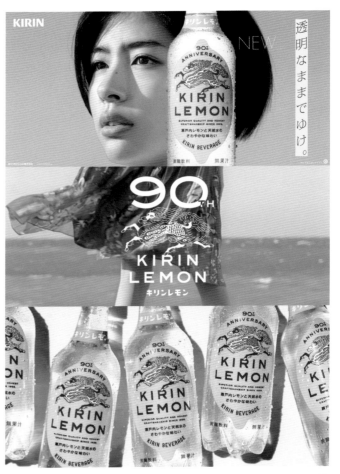

_03

01_Logo **02_**寶特瓶包裝 **03_**大型廣告（上）／電視廣告（中）／主視覺（下）

EXAMPLE IN USE

以馬賽克象徵
神祕面紗的CI

圖為「Nue」這間企業的Logo。「Nue」源自
各種動物合體而成、真實面貌不明的日本妖怪
「鵺」。為呈現其跨領域大膽而充滿彈性的業務
內容，Logo亦以馬賽克象徵神祕面紗。

　擬定使用規則[※]，依照面積調整使用的Logo數
量。然而由於馬賽克相疊後會融合在一起，無法
辨別實際數量──此設計象徵無窮無盡的點子與
業務內容。

_02

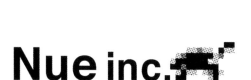

_01　　　　**01**_Logo　　**02**_信封 120×235mm（上）／名片（下）

EXAMPLE IN USE

©FUJI ROCK FESTIVAL

以毛筆字書寫歐文的字體
營造輕盈的形象

圖為音樂祭FUJI ROCK的公德心運動Logo。
「OSAHO」（お作法）在日文中是指「規則、禮
儀」，而Logo亦融入日本元素。

　參與FUJI ROCK的樂團十分多元，考慮到廣泛
運用的可能性，設計盡可能簡單俐落。以毛筆字
書寫歐文的字體，細節亦充滿力道。

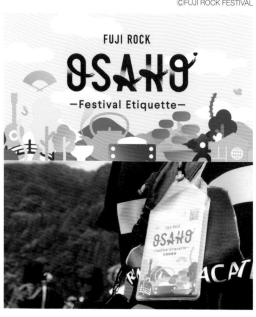

_04

FUJI ROCK

OSAHO

─Festival Etiquette─

_03

03_Logo　　**04**_主視覺（上）／節目單封面（下）

※使用規則──參考P.21。

_01

_02

_03

_04

_05

_06

01_
圖為節水日的活動Logo。將「a」設計成水龍頭,以淺藍色裝飾。巧妙結合了襯線體與無襯線體,傳達強烈的訊息。

02_
圖為企業的Logo。營造出速度感的手寫體文字標誌、外形俐落的「J」象徵圖案,都呈現了噴射機的力道。

03_
以連續線條呈現音波的Logo概念為「將音樂穿在身上」——將波長不同的迷你喇叭裝在夾克裡,讓消費者體驗完全不同的音樂饗宴。

04_
圖為伊波拉病毒撲滅運動的T恤Logo。以強勢而大膽的筆觸書寫的「Destroy」猶如花押,傳達強烈的訊息。

05_
圖為蔬食餐廳的Logo。手寫文字的象徵圖案搭配無襯線體的文字標誌,行雲流水般的設計十分時尚。

06_
圖為NPO法人SLOW LABEL官方網站中專訪單元的Logo。手寫文字微斜的角度、流暢的筆觸與拉長的長音都帶有速度感。

bound baw

_01

Dᶠ
DATA FITNESS

_02

_03

IBSA BLIND FOOTBALL
WGP 2018

_04

DIGITAL HEARTS

_05

_06

01_
圖為WEB媒體的Logo，其概念為「為21世紀創意工作者打造的方舟，傳承從宇宙起源到科技未來的藝術科學動向」，因此設計融入了海浪的元素。

02_
圖為IT個人健身服務的Logo。象徵圖案以「D的f次方」象徵健身與數據結合。以斜體營造颯爽的運動風格。

03_
圖為札幌文案俱樂部的Logo。日文的「言葉」＝中文的「文字」，因此將俱樂部名稱縮寫「SCC」設計成折疊葉片象徵之。順暢的曲線與尖角給人留下簡單俐落的印象。

04_
圖為2018年IBSA盲人足球世界盃Logo。圓角五角形中配置鮮豔色彩，使象徵圖案看起來就像在旋轉的足球，穩定而帶有速度感。

05_
圖為負責為軟體除錯的企業Logo。結合曲線與直線的心型，也是確認軟體安全、品質有保障的勾號。主色彩為強有力的紅色。

06_
圖為２００８年世界盃排球賽的Logo。從北京奧運出發，以黃色的斜線與星星象徵排球的球路，營造排球的力道與速度感。

03 感覺活潑有精神的Logo

DESIGN TIPS

色彩豐富的配色賞心悅目，十分適合用於營造休閒、親和的氛圍。為了使Logo看起來輕盈，大多不使用黑色。

即使文字標誌採用彩色設計，也會留白底使整體不顯厚重。

運用實例收錄星巴克以手寫文字搭配繽紛色彩的商品Logo。

■ **字體（font）**

歐文選用無襯線體、日文選用Gothic體為主流用法。運用色彩時選擇鏤空文字等設計，即可輕鬆調整比例。

■ **象徵圖案（symbol）**

象徵圖案大多外形單純、色彩豐富，且會留白底來營造輕盈的印象。

■ **色彩（color）**

	C75 M20 Y15 K0 R30 G155 B200		C10 M80 Y10 K0 R215 G80 B140
	C10 M85 Y85 K0 R220 G70 B45		C0 M0 Y90 K0 R255 G240 B0

CASE

以紙飛機呈現
俐落感與休閒感

圖為資訊APP「gunosy」的VI。「gunosy」會以最新演算法過濾符合使用者需求的好資訊。

以鮮豔的色彩、報紙的設計所組成的紙飛機造型，象徵輕鬆傳遞資訊的模樣，具俐落感與休閒感。

以報紙的設計呈現資訊

紙飛機的造型

_01

`CASE`

以驚嘆號形成的建築
呈現驚喜與雀躍

圖為複合型體驗娛樂設施的Logo。以「！」×建築×彩色等元素，呈現「創造驚嘆號的工廠」。

以「！」象徵建築物的結構，而成排的彩色「！」則象徵ASOBUILD每天創造的驚喜與雀躍。

`CASE`

以不同字體的字母
呈現店鋪的多元性

圖為東京車站裡伴手禮商店的3週年紀念活動Logo。東京車站有各種店鋪，因此以不同字體的字母呈現其多元性。

為了在較昏暗的車站裡也能清楚辨識而採用明亮的配色，設計時就有考慮到Logo的使用場所。

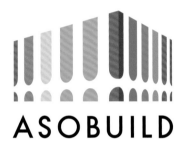

_01

_02

`CASE`

考慮到視線移動的設計
簡單易懂

圖為東京車站裡伴手禮商店的3週年紀念活動Logo。為了在較昏暗的車站裡也能清楚辨識，而採用熱鬧卻簡單易懂的設計。

色調些許不同的粉紅色與字體呈現出一致性，營造朝氣蓬勃而充滿感恩的形象。

`CASE`

以文字描繪建築物
呈現業界現況

圖為經手建築設計、不動產等造鎮企業的Logo。編輯調整充滿個性的字體，使企業名稱看起來就像一棟建築物。

稍微改變角度即可使尖角文字感覺不那麼僵硬，並以沙棕色為主色彩，營造輕柔的氛圍。

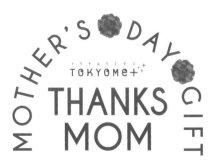

_03

_04

EXAMPLE IN USE

以商品外形設計
而不需多餘的說明

星巴克使用水果、鮮奶油、優格、堅果等材料製成星冰樂「Fruits-on-top yogurt Frappuccino® with crushed nuts」的 Logo。採用各材料的色彩並搭配插圖，盡可能呈現所有元素。象徵圖案本身即以商品外形設計而不需多餘的說明。

由於商品於初夏推出，因此插圖中加入光線，使人看了就忍不住想喝一杯。

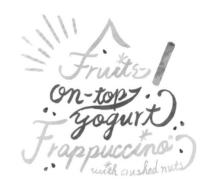

_01

_02

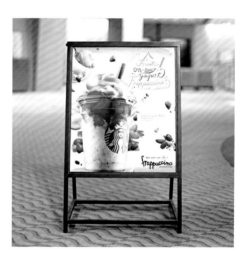

_03

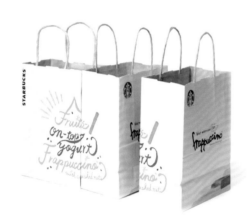

_04

01_Logo　　**02**_紙袋　　**03**_POP 看板　　**04**_圓形徽章

EXAMPLE IN USE

以四種主色彩與圖形Logo
呈現變化

圖為Bunkamura的25週年紀念Logo，以紅、藍、黃、綠四種顏色的圖形象徵Bunkamura的四個設施。

　文化在與人、街頭、時代溝通的同時會持續改變，因此才能與感動共存——以此為出發點，化作四色圖形拼組出象徵圖案「25」。

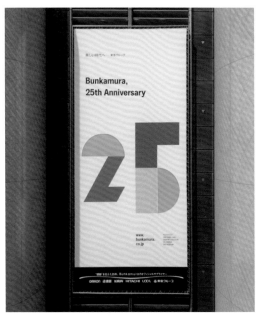

_02

_01

01_Logo　02_車站內廣告

EXAMPLE IN USE

新年可喜可賀的氛圍
與配色充滿活力

圖為東京車站裡伴手禮商店的3週年紀念活動Logo。為了在較昏暗的車站裡也能清楚辨識，而採用熱鬧卻簡單易懂的設計。

　從俄羅斯構成主義※的強烈構圖汲取靈感，以「帶東京伴手禮前去拜年」的概念，融入山茶花的插圖與大膽的線條，十分吸睛。

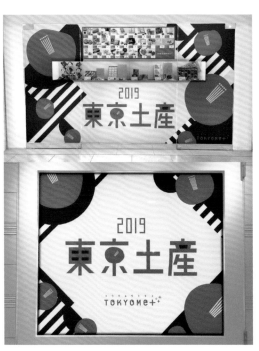

_03

_04

03_Logo　04_車站內廣告

※俄羅斯構成主義——受立體主義、絕對主義影響，1910年代中旬自俄羅斯開始發展並傳播至西歐的抽象藝術運動。以幾何圖形的單純造型追求雕刻、建築等結構美，影響後來的繪畫、設計、攝影、戲劇等。

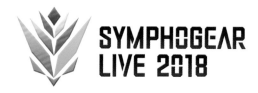

_01

_02

_03

_04

_05

_06

01_

《戰姬絕唱SYMPHOGEAR》動畫系列的動漫歌曲現場演唱會「SYMPHOGEAR LIVE 2018」的Logo。此Logo結合了活潑的象徵圖案與具未來感的文字標誌。

02_

圖為設計事務所的Logo。結合無襯線體與圓角，使整體感覺較為輕鬆。以彩虹漸層營造明亮而活潑的形象。

03_

圖為與電視節目合作，老少咸宜的體驗活動Logo。鮮豔的文字標誌搭配彩色串旗，令人看了就很雀躍。

04_

圖為螺絲製造商的Logo。以螺絲呈現的「Y」在無襯線體中看起來很顯眼。以主色彩黃色營造簡單、輕盈的形象。

05_

圖為服裝設計學校導覽手冊的標題Logo。目標受眾為高中生，活潑的字體與配色感覺輕盈。

06_

圖為「LisAni！Live 2018」音樂祭的官方T恤Logo。簡單的圖形組合給人活潑印象。同時配合演出陣容，採用清爽的粉彩色系。

_01

_03

_05

ポ一塾

_02

LIFE !S LIVE

_04

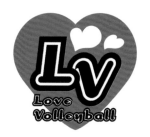

_06

01_
圖為以18歲以下年輕人為對象的
電競Logo。以嫩葉的感覺來設計
「U」，象徵成長、期待與為年
輕人加油等涵義。鮮綠色給人朝
氣蓬勃的印象。

02_
圖為講座活動的Logo。強調字體
的部分筆畫，以營造猶如「坐在
墊子上表演落語」的氛圍。圓潤
的線條十分活潑。

03_
圖為以「打造汽車社會的未來」
為宗旨的Auto Alliance的Logo。
「A」以鮮豔的藍色、黃色的三角
形呈現，象徵邁向未來的指針。
直線型的文字標誌配合角度微
傾，也成功營造了速度感。

04_
圖為電視台的活動Logo。以驚嘆
號象徵驚奇與新發現，感覺充滿
元氣。重複的「L」選用粗襯線
體※來強調。

05_
圖為 G Ⅰ 賽馬的Logo。一如名
稱給人的印象，以NHK教育節目
標題的風格來設計。文字整體圓
潤，給人活潑、容易親近的印象。

06_
圖為世界盃排球賽的Logo。粗體
字搭配黑色線條的文字標誌，加
上紅色愛心與鏤空愛心，感覺非
常活潑。

※粗襯線體（Slab serif）──襯線筆直，且與原本的筆畫一樣粗。

04 令人感到興奮的Logo

包括令人愉悅的意象、具躍動感的文字標誌等，讓人看了覺得雀躍的Logo很適合用來呈現新事物與期待感。像是鮮豔的色彩、具未來感的形狀等，以彈性的思維使Logo呈現各種不同風貌。

這樣的設計適用於目標受眾為年輕人的流行形象、潛力無窮的企業、音樂等Logo。

運用實例收錄知名卡通《哆啦A夢》等。

■ 字體（font）

歐文選用無襯線體、日文選用Gothic體為主流用法，粗細多為標準體或中粗體。同時也會使用原創字體／改編字體。

■ 象徵圖案（symbol）

以簡單而有力道的外形、立體而深度明顯的設計為多。

■ 色彩（color）

 C0 M100 Y85 K0
R230 G0 B35

 C0 M15 Y100 K0
R255 G220 B0

 C80 M0 Y100 K0
R0 G165 B60

C60 M0 Y25 K0
R105 G195 B195

以飛向天空的火箭
呈現開心傳遞最新資訊的情況

圖為社群媒體「媒體火箭」的Logo，主要介紹福島等地的食材與料理的魅力。以名稱中的「火箭」為意象，以三條線象徵隨時更新的資訊。

採用鮮豔的紅色，呈現社群媒體朝氣蓬勃的形象。

飛向天空的火箭是取自名稱　　　為主流用法

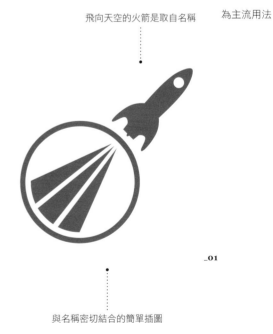

_01

與名稱密切結合的簡單插圖

CASE

以輕快的漸層與
具節奏感的波形呈現裝置的特徵

圖為寵物心情探測裝置的Logo。裝置特徵為「以圖像呈現心跳資訊、寵物心情」。將「inu」（「犬」的日文讀音）設計成波形的象徵圖案。以明亮色彩的漸層，呈現裝置上顏色、波形的變化。

以「inu」的波形來呈現心跳資訊　　　明亮色彩的漸層感覺很開心

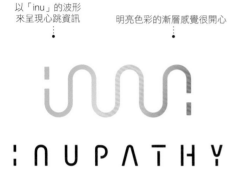

INUPATHY

_01

CASE

主色彩令人聯想到清晨時分的天空
具韻律感的波形呈現放眼未來的Logo

圖為「Live Entertainment」高峰會的Logo。主色彩取自名稱「DAWN」清晨時分的天空、波形的造型象徵情感的起伏，在寧靜與躍動之間取得巧妙平衡。

此漸層令人聯想到清晨時分的天空

強而有力的波形文字

_02

CASE

以光的三原色
象徵無限的可能性

圖為企業Logo，鮮豔的象徵圖案令人印象深刻。光的三原色可創造無限色彩，因此以光的三原色設計的「M」也有這層涵義。帶有數位感的文字標誌，則與企業的主要業務有所連結。

MUGENUP

_03

CASE

簡單線條與明亮色彩
呈現青春與愉悅

圖為高中綜合學習網站的Logo。由於與地方創生有關，因此以具社會性、有回巢本能的蜜蜂來製作象徵圖案。

主色彩為明亮的藍綠色，象徵青春與愉悅。

locus
Powered by マイナビ

_04

EXAMPLE IN USE

以建構暨設計的概念
呈現哆啦A夢的起源

圖為在六本木新城舉辦「THE 哆啦A夢展 TOKYO 2017」的標題Logo。展覽以「建構暨設計」為概念，邀請多位藝術家創作「自己內心中的哆啦A夢」，而猶如設計圖般的Logo則是令人聯想到哆啦A夢的起源。

　主色彩採用藍圖的藍色，而海報結合村上隆等藝術家的作品，營造明亮而華麗的氛圍，十分吸睛。

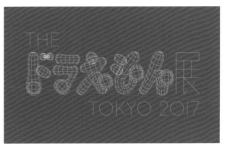

_01

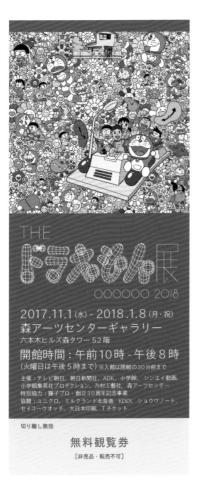

_02

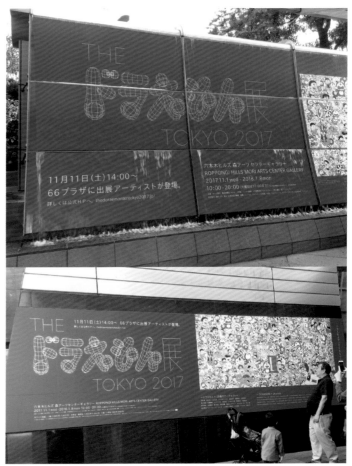

_03

01_Logo　　**02**_門票　　**03**_THE 哆啦A夢展 TOKYO

EXAMPLE IN USE

象徵3D立體、建築物與學士帽的Logo

圖為營運XR藝術「NEWVIEW」的藝術學校Logo。排列組合圖形、文字,象徵3D立體、「觀看」、學校建築物、學士帽等元素。其中,最吸晴的部分是將SCHOOL的「OO」設計成眼睛,呈現科幻的氛圍。

_02

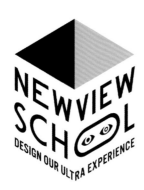

_01　01_Logo　02_與Logo同時製作的主視覺

EXAMPLE IN USE

以愛為意象的迷幻設計

圖為音樂創作組合「柚子」的單曲封面Logo。意象為「愛=無遠弗屆、披頭四樂團的All You Need is Love」,融入迷幻元素。多種語言書寫的「愛」與背景的地球儀互相輝映,巧妙呈現核心概念。

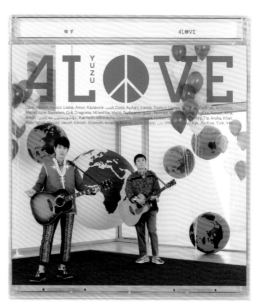

_04

_03

03_Logo　04_單曲封面

_01

_02

_03

_04

_05

_06

01_
圖為書系Logo。以兩條線構成「B」與「L」，呈現「傳統與革新」、「時代性與永續性」、「強悍與纖細」等乍看之下並不相容的元素，十分優秀的設計。

02_
圖為咖啡館的Logo。以漂浮在外太空的空箱子，呈現「人們為空白場地增添色彩」的概念，給人浮游而充滿謎團的印象。亮點是漸層色彩。

03_
圖為音樂企劃的Logo。以五線譜為基礎，「i」的小點則像是音符。提供造型相同的Logo，開放每個參與企劃的人選擇不同的色彩，簡單而具躍動感。

04_
圖為開發遠距機器人的企業Logo。以兩隻手接觸的瞬間呈現可遠距操作的特徵。長條狀的圖形組合，營造未來感氛圍。

05_
圖為攝影工作室Logo。文字結合麥克筆書寫的直線與圓點。雖為黑白設計，但文字的造型與顏色的濃淡使整體感覺不那麼死板。

06_
圖為新千歲機場國際動畫節的識別Logo。包括夢想、希望、勇氣、愛等，將動畫節滿滿的能量設計成出現在新千歲機場上空的「天體」。

Sippo

_01

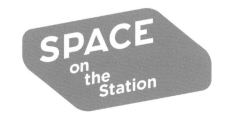

_02

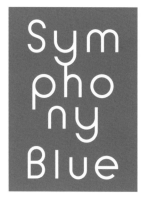

_03

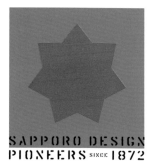

_04

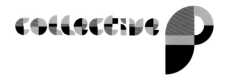

_05

_06

01_
圖為知名寵物資訊網站的改版Logo。為了吸引更多舊雨新知，而保留舊Logo文字加上尾巴的設計，且造型更可愛。

02_
圖為租借空間的Logo。立方體搭配圓角，象徵自由而多功能的空間。配合立方體而傾斜配置的文字標誌感覺非常時尚。

03_
圖為由青木慶則主理的唱片公司Logo。原創字體與青木慶則的Logo相同，並依照音節將「SYMPHONY」切成3段，使整體設計充滿韻律感。

04_
此展覽Logo的鮮豔紅藍對比令人印象深刻。靈感來自昔日的北海道開拓使長官（日後就任總理大臣）黑田清隆自七稜星發想，但遭到否決而就此塵封的提案。

05_
圖為互動藝術的Logo。結合四分之一圓與長方形，鮮豔的顏色給人愉悅的印象。主色彩加上黑色，使整體感覺更為緊實。

06_
圖為設計雜貨商店的Logo。結合三角形、圓形、直線等簡單圖形的文字標誌童趣十足。為避免過於活潑，採用暗色系。

05　傳達喜悅的Logo

明亮而豐富的配色、充滿童趣的意象等，此類Logo給人可愛、活潑而愉悅的印象。

　　此類Logo大多融入多樣色彩、意象等元素，適用於以女性為對象的活動，或以兒童為對象而令人忍不住想冒險的活動。此處介紹電視節目、運動比賽等Logo，而運用實例收錄人造衛星等作品。

■　**字體**（font）

歐文選用無襯線體、日文選用Gothic體為主流用法，但外形大多比較圓潤。有時候會為了使意象與色彩發揮最大的作用，而刻意簡化設計。

■　**象徵圖案**（symbol）

以充滿童趣的意象以及插畫風格的設計呈現華麗與喜悅。

■　**色彩**（color）

C15 M95 Y0 K0 R210 G30 B135		C0 M50 Y95 K0 R245 G155 B0
C70 M10 Y15 K0 R35 G170 B205		C70 M0 Y100 K0 R70 G175 B55

以活潑而粉嫩的色調
設計童趣十足的Logo

圖為西點品牌的Logo，而「Whoopie!!」是指孩子收到點心時發出的歡呼聲。

　　為傳達開心而熱鬧的氛圍，將西點融入Logo中，看起來就像有一個人取下帽子站在舞台上向觀眾致意。色調活潑而粉嫩，令人印象深刻。

以蕾絲修飾，突顯產品類型並呈現可愛風格

by Ciappuccino
Woopie Pie

活潑的字體　　　　　_01

CASE

圓圓胖胖的設計
給人愉悅、容易親近的印象

圖為搞笑藝人組合「九十九」的廣播節目MOOK
的Logo。「99」的圖案隱藏著「九」的日文片假
名。廣播主持人與聽眾總是感覺很親近,此Logo
包括字體、插圖都巧妙呈現了這樣的近距離感,
令人看了就很開心。

_01

CASE

以球場與球隊主色彩為基礎
令人看了就很開心的Logo

圖為讀賣巨人隊例行賽的Logo。讀賣巨人隊的球
迷會手舉有顏色的毛巾,在東京巨蛋排出「人」
字——因此Logo設計成球場的外形,並巧妙配置
球隊主色彩,以色塊組成文字。

_02

CASE

以插圖裝飾的活動Logo
充滿各種歡樂的元素

圖為活動Logo。以海鷗、船錨、金幣、海盜旗
等令人聯想到海洋與冒險的插圖,組成歡樂的
Logo。

配色以夏季天空的藍色、金幣的黃色搭配布條
的紅色,整體感覺更熱鬧。

_03

CASE

可以使用積木重現的Logo
色彩豐富又充滿童趣

圖為遊戲研究室的Logo,他們以積木創造全新
的遊戲,因此設計了實際上可以使用積木重現的
Logo。

紅、藍、黃、綠的配色就像玩具一樣,營造歡
樂的氛圍。同時,「S」、「B」的重心放在上半
部這一點也流露著童趣氛圍。

S、B的重心放在上半部

_04

EXAMPLE IN USE

以聚光燈為主軸
僅以圓形與線條構成簡單而有力的設計

圖為東京都主辦的藝術節的Logo。以聚光燈為主軸的象徵圖案，僅以圓形與線條構成，象徵舞台藝術。

　　Logo本身就是光，蘊含「透過藝術照亮世界」的想法。海報採用活潑的配色，令人對藝術節充滿期待。

_01

_02

_03

_04

_05

_06

01_Logo　　**02**_戶外廣告　　**03**_戶外廣告　　**04**_旗幟　　**05**_手冊　　**06**_T恤

EXAMPLE IN USE

使探測宇宙的衛星變得平易近人的設計

圖為「IBUKI 2 號」的任務Logo與刺繡徽章。「IBUKI 2 號」是詳細探測地球上二氧化碳、甲烷的人造衛星，特徵為沿著地球的縱向軌道繞行，且探測點比「IBUKI 1 號」多了許多。因此任務Logo以成排的小點呈現探測點的密度。

　寫著「IBUKI 2 號」與「GOSAT-2」的部分象徵衛星的「翅膀」，而其置中的位置，象徵衛星守護著地球。整體配色採用地球的綠色、衛星的金色與宇宙的黑色。

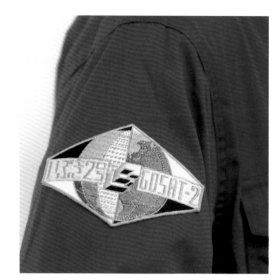

_02

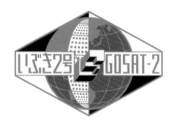

_01　　　　　　　01_Logo　　　02_刺繡徽章

EXAMPLE IN USE

以直線構成的文字
形成詼諧的設計

這本書的書名設計，以科幻漫畫的形式呈現「未來」兩字，給人詼諧的印象。同時「未來」兩字感覺就像兩座塔。封面以金色漸層為背景，也是為了強調未來感。

_04

_03　　　　　　　03_平面書封　　04_實體書籍

_01

_02

_03

_04

_05

_06

01_
圖為以小學生為對象的活動Logo。以粗筆畫組成的文字十分詼諧。由於此活動在多處舉行，而以寫著地名的格子旗幟區分，為活動增色。

02_
圖為顧問公司的Logo。主色彩橘色搭配麥克筆書寫般的字體，形成活潑的設計。具躍動感的文字標誌給人歡樂的印象。

03_
圖為NHK E電視的節目Logo。以粉彩漸層搭配富士山、松樹、雲朵、晴空塔等和風元素。

04_
圖為活動Logo。以寬幅日文片假名的直線搭配英文小寫「job」的曲線，並以彩虹配色呈現歡樂的氛圍。

05_
圖為創意工作者的徵才服務Logo。設計以格子與對話框線條構成，而橘色象徵創作的年輕活力。

06_
圖為紅娘企劃的Logo，焦點為心型的「m」，並以品牌色嫩粉色強調。選用粗體文字，刻意與其他公司傾向纖細形象的Logo有所區別。

_01

_02

_03

_04

_05

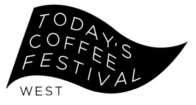

_06

01_
圖為電視台的活動Logo。折成文字的捲尺感覺十分有趣，而鮮黃色的外框也給人愉悅的印象。

02_
圖為伸展操課程DVD的Logo。以直線與延伸的曲線組成文字，感覺很輕盈。橘色與洋紅色的組合充滿活力與喜悅。

03_
圖為電視台的活動Logo，概念是紅色文字標誌與彩色紙片從黃色箱子裡噴出來。文字標誌圓潤而可愛。

04_
圖為書名Logo，內容為森達也擔任主持人的廣播節目。以圓圓胖胖的文字呈現猶如咒語般的書名，十分可愛。

05_
圖為音樂劇Logo。雖以故事裡的噁心「怪獸」為意象，但以圓潤字體與曲線排版增添活潑的感覺。

06_
圖為活動Logo。輕柔飄動的三角旗充滿活力。配合旗幟配置的文字標誌選用中性的無襯線體，使排版更具律動感。

06 簡單帥氣的Logo

沒有多餘裝飾、外形簡單或只有一個字的
Logo可以營造颯爽的形象。

　　簡單帥氣Logo的重點，即是去除一切無謂
的元素，只保留簡單易懂的元素。

　　由於外形簡單，取得平衡更顯重要。正因為
留白處較多，整體看起來更加俐落。

■　字體（font）

無論歐文、日文，使用的字體都很多元。
Logo文字亦鮮少出現誇張的設計風格，往
往直接沿用文字標誌。

■　象徵圖案（symbol）

多以簡單外形或取英文首字母為象徵圖
案，設計風格與圖示類似。多以「面」呈
現亦是特徵之一。

■　色彩（color）

C0 M0 Y0 K100 R35 G25 B20	C0 M0 Y0 K50 R160 G160 B160
C100 M75 Y25 K40 R0 G50 B95	C0 M100 Y100 K45 R155 G0 B0

僅以三角形與圓形製作的簡單而時尚Logo

圖為建築設計事務所的Logo。省略所有線條，僅以三角形與圓形兩種圖形呈現「MONAKA」的簡單外
形，透露企業與業界的獨特性與設計性。極簡設計看起來十分時尚。

僅採用三角形與圓形

_01

省略多餘線條，例如N、K的縱向直線

CASE

只有一個字母的巧妙設計
可以運用於各種場合

圖為廣島大學附屬高中暨國中的Logo。取廣島
（Hiroshima）的首字母「H」，與廣島大學最具
代表性的羅馬式建築——建於1927年的講堂而設
計。簡單俐落的設計除了呈現歷史悠久的校園，
亦考慮到搭配襯線體、Mincho體運用於各種場合
的情況。

CASE

以分成三塊的圓形
呈現縮寫的簡單Logo

圖為企業Logo。將圓形分成三塊，以其分割線條
呈現縮寫「Y」。因經營餐飲業而採用食材最常見
的紅色、綠色與橘色。造型簡單，可改編成黑白
版本運用於各種媒材。

_01

_02

CASE

只有一個字母的Logo
給人簡單俐落的印象

圖為企業Logo，取縮寫「N」製作成橫向比例較
長的Logo。由於主要業務為建材之販售與施工，
因此Logo以建材為意象設計而成。只有一個字母
的設計感覺簡單俐落。主色彩為沉著的海軍藍，
令人覺得安心、值得信任。配置於右上方的企業
名稱可視情況省略。

CASE

使概念視覺化的簡單Logo

圖為企劃Logo，內容是「靠大家團結一心，使
癌症不再是不治之症」。Logo設計概念為刪除
（delete）癌症（cancer）的「C」，因此以手寫
風格的雙線將「C」劃掉使概念視覺化。

此外，採用洋紅色展現企劃整體積極的態度。

橫向距離較長的斜體　　　令人覺得值得信任的海軍藍

一眼就能看懂的簡單Logo　　　簡潔的配色

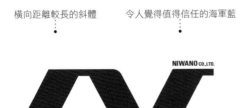

_03

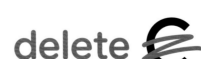

_04

EXAMPLE IN USE

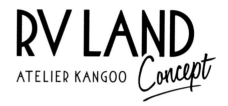

_01

以極簡設計呈現休閒與輕快的氛圍

圖為專門銷售法國雷諾汽車KANGOO系列的汽車經銷商Logo，縱向比例較長的無襯線體搭配隨性的手寫體，使穩重踏實與容易親近這兩種元素共存。

以休閒而輕快的氛圍突顯KANGOO適合上山下海的特徵。

_02 _03

_04 _05

01_Logo **02**_名片 **03**_貼紙 **04,05**_網站

EXAMPLE IN USE

設計融入地形等元素

圖為自行車、露營等活動的Logo。以猶如剪紙的圖形象徵許多元素,包括活動起點伊豆大島、火山、岩山、山形、帳篷等,以及為了致敬與伊豆大島淵源甚深的插畫家柳原良平,也放入他最喜歡的船舶元素。

另一方面,文字標誌亦帶有岩石的感覺。配色則採用藍色、灰色等自然的色彩搭配鮭魚粉,令人印象深刻。

_02

_01 01_Logo 02_帽子(上)/襪子(下)

EXAMPLE IN USE

將眾多元素融入極簡Logo

為配合新潟市美術館石川直樹展,新潟市書店BOOKS F3舉辦了該展覽的衛星展,這些是使用於宣傳品書籤上的Logo。

由於石川直樹有許多拍攝山脈的作品,將F3的「3」與「三角形=山」連結,將眾多元素融入極簡Logo。同時,宣傳品書籤也採用「三角形=山」的設計。

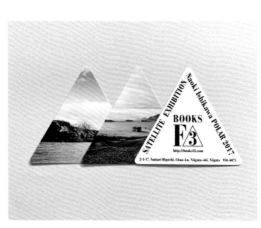

_04

_03 03_Logo 04_宣傳品書籤

K Partners LLC

_01

DRESS HERSELF

HEALTH LIFE WEAR
FOR POSITIVE WOMAN

_02

_03

PREMIER VILLA
ALL YOU NEED IS MY PLATE

_04

(THE CLOUD)

_05

_06

01_
圖為企業Logo。K Partners LLC 主要承接Bang & Olufsen等高性能音響的設計與安裝，而取首字母「K」與電路圖「開關」圖示，完成簡單的設計。灰色細線給人端正的印象。

04_
圖為多國料理餐廳的Logo。清爽的襯線體文字標誌搭配微斜的屋頂，呈現誠心期待大家蒞臨的舒適空間。

02_
圖為服裝品牌的Logo。將「D」與「H」重疊在一起的象徵圖案很簡單，搭配同樣簡潔的文字標誌。象徵圖案的文字加上了襯線，看起來更像圖形。

05_
圖為空中花園啤酒屋的Logo。簡單而瘦長的無襯線體感覺很時尚。文字以魚眼效果創造立體感，使Logo看起來就像雲一樣。

03_
圖為澳洲雪梨某間日式餐廳的Logo。縱向排列水引結紋與毛筆字，營造出沉穩的氛圍。

06_
圖為電視節目的Logo，以粗細有致的Mincho體搭配無襯線體，並透過文字大小、文字基線位置的變化使簡單的Logo具律動感。

_01

_02

_03

_04

_05

_06

01_
圖為募資網站的Logo。無襯線體的「CALL」逐漸縮小，使Logo看起來就像是象徵呼聲的圖形。

02_
圖為北海道於每年夏季舉辦的戶外搖滾音樂祭的Logo。太陽圖形中隱藏活動縮寫「RSR」，猶如徽章的設計簡單而帥氣。

03_
圖為企業「三山」的Logo。三山從事林業，因此以三座山為象徵圖案。文字標誌亦配合象徵圖案，統一風格並採用紅色。

04_
圖為設計事務所的Logo。可以從Logo看出事務所簡單卻不馬虎的態度。「O」與「d」俐落地融為一體，而為了僅使用單色，以條紋呈現「d」。

05_
圖為東日本大震災時製作的應援Logo。雙圓形中的文字標誌，祈願人們同心協力邁向未來，誠摯希望能有所貢獻。

06_
圖為振興計畫的Logo。雙圓形搭配直書的文字標誌，設計簡單俐落。配合Mincho體而削尖的圓形，展現福島的決心。

Logo的簡史

Logo是現代企業、商品或服務的品牌行銷的一環，扮演著很重要的角色。以Logo為代表所進行的品牌行銷，在歷史中象徵社會運動、權力、忠誠、存在感等，並透過各種元素持續進化。

舉例來說，十字架在基督教裡是信仰的象徵（耶穌魚也是代表符號之一）。雖然一般不會將十字架與商業Logo相提並論，但就某種意義來說，那的確也是「品牌行銷」。

日本中世（西元1068～1590年），有權力的人會使用家徽展現自身權力、提升家臣等人的向心力。因此上戰場時也會帶著畫有家徽的旗幟，誇耀權力與存在感等「品牌」。

此外，過去「招牌」不是用來區分店家，而是用來區分職業與商品。隨著店鋪經營、業務成長，為了區隔市場，不同店家才各自掛起自己的招牌。因此現在所有品牌都需要設計Logo。

世上為人所知的Logo可能是源自靈光一閃（知名故事包括，可口可樂創辦人約翰・潘伯頓〔John S. Pemberton〕的事業合夥人兼會計師法蘭克・羅賓森〔Frank M. Robinson〕認為，兩個大寫C在廣告上會有不錯的表現，便創造了「Coca-Cola」這個Logo）或反覆微調（像英國BBC的Logo一直到數年前都仍在做細部修改）等不同情況。Logo就在人們追求商業獨特性、各種宣傳活動的歷史中逐漸成形。

_01 _02 _03

01_ 圖為基督教的耶穌魚。希臘語的「魚」為「ΙΧΘΥΣ」，依序是「耶穌」、「基督」、「神的」、「兒子」、「救世主」等五個字的首字母。此外，聖經裡亦記載耶穌曾以五餅二魚餵飽5000人的奇蹟，從此魚就成了耶穌的象徵。

02_ 圖為19世紀可口可樂的Logo。一開始的字體為襯線體，經過反覆修正，由創辦人的事業合夥人兼會計師法蘭克・羅賓森改為有兩個大寫C的手寫體。當年這款設計已具有十足的辨識度，可口可樂現今的Logo僅有小幅度的修改。

03_ 圖為英國電視台BBC的Logo。原型設計於1962年，爾後經過反覆微調修正，才成為現在的模樣。

採訪／協力：Andrew Pothecary（itsumo music）

3

Logo
Design
Ideas Book

具高級感 &
精緻感的 Logo

- 高級精緻的形象會隨時代改變
- 近年流行極簡的視覺效果與設計，
 呈現俐落的高級感
- 字體大多選用 Mincho 體、襯線體，
 呈現優雅的曲線效果
- 許多都是只有文字標誌的簡單設計

Upmarket, Quality Logos

01 具高級感的Logo

近年具高級感的Logo大多以簡單而美麗的外形呈現,如優雅的線條、圓滑的弧形等,並僅使用一、兩種穩重的色彩,給人精緻的印象。

包裝常見金色的設計。運用實例收錄法國的高級訂製服裝、上流會員誌等,説明字母給人的印象。

■ 字體(font)

歐文選用襯線體、日文選用Mincho體為主流用法,筆畫偏細。背景大多留白,呈現俐落的精緻感。

■ 象徵圖案(symbol)

大多直接採用文字標誌,或以線條較細的象徵圖案搭配美麗的文字標誌。

■ 色彩(color)

C40 M50 Y90 K0 R170 G130 B50	C7 M10 Y15 K0 R240 G230 B215
C0 M0 Y10 K70 R115 G110 B105	C0 M0 Y0K100 R35 G25 B20

CASE

重塑字體以貼近設計概念

圖為展覽海報使用的Logo。「傳統的未來02 日本酒」展覽邀請十位日本具代表性的平面設計師,以「日本酒」為意象設計海報。

此為與藝術總監奧村靫正一同完成優雅的弧形設計,以精緻的Bodoni體為基礎,並配合海報的概念調整字體。

以精緻的Bodoni體為基礎

_01

以圓滑的弧形呈現優雅的氛圍

CASE

融合法國與日本文化的
精緻Logo

圖為日本料理店的Logo。餐廳位於巴黎，而以「AN」兩個字母呈現巴黎微斜的街道。端正的襯線體與文字標誌的組合，感覺十分精緻。

於線條交錯處加工以突顯深度，而位於中央的支柱「I」（蘊含「愛」、「自己」等意義）上方配置了象徵長壽的松葉。再以落款的形式呈現店主的家徽，巧妙融合法國與日本的文化。

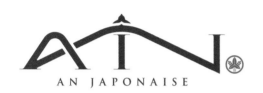

_01

CASE

由皇冠與葡萄組合的象徵圖案、
優雅的文字標誌呈現高級感

圖為葡萄酒進口商的Logo。公司名稱首字母為「R」，便以皇冠與葡萄組合的酒紅色象徵圖案，搭配兩個左右對稱的「R」。

文字標誌選用美麗的襯線體，並以宛如葡萄果實的酒紅色小點取代「i」的小點、「A」的橫線。美麗而精緻的高級感，營造出「提供優質葡萄酒」的形象。

_02

CASE

以圖案與文字的配置
完成優雅而細緻的設計

圖為日本外國特派員協會（FCCJ）裡的餐廳Logo。將FCCJ的Logo中的筆與羽毛排列成餐具的模樣，與文字標誌結合──不僅營造了餐廳的氛圍，也巧妙與FCCJ連結。「Q」的尾巴拉長與「u」連結，使設計更加優雅。「i」的小點以「&」取代，使Logo的感覺更加一致。

_03

CASE

以紙飛機的圖案與配色
呈現珠寶品牌的美感

圖為飾品品牌的Logo。紙飛機的圖案呈現出有趣的感覺，這些幾何圖形組合在一起，看起來就像是珠寶的光芒。銀、黑、白的配色不僅突顯了珠寶的光芒，分開看也很美麗。

_04

EXAMPLE IN USE

以金色曲線呈現日本的審美觀
給人高級與極簡主義的印象

圖為位於巴黎的日式高級美容沙龍「EN」的Logo。「EN」會
為女性顧客量身訂做，以80種以上的基底調製精華液。

　以奢華的金色為基礎，並以和緩的曲線呈現日本的審美觀。
盡可能簡化線條，給人極簡主義的印象。

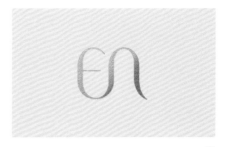

_01

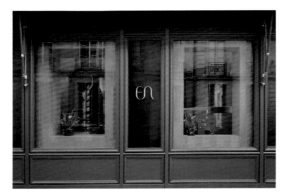

©David Foessel ___02

©David Foessel ___03

_04

_05

01_Logo 　　**02_**沙龍外觀 　　**03_**內部陳列 　　**04,05_**產品運用實例

以「R」給人的印象
確立設計的定位

圖為RIVIERA集團的英文版企業誌Logo，RIVIERA集團跨足餐飲、婚禮、渡假村等事業。

　英文版採用日文版的封面照片與Bodoni體標題，並以「R」作為象徵圖案。

　「R」給人「皇家／皇室」（royal）的印象，十分適合用來營造值得信賴、高級與優雅的氛圍。以「R」作為象徵圖案，確立英文版設計的定位。

_01

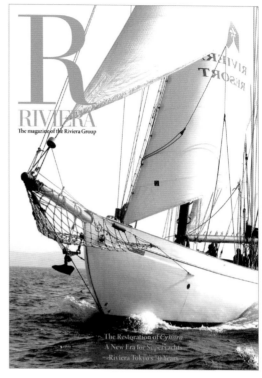

_02

01_Logo　　**02**_企業誌封面

以字體細節呈現細膩的設計

圖為乃村工藝社的企劃Logo。乃村工藝社以「工藝」起家，而此企劃冀以結合當地工藝與素材的空間，呈現當地文化。

　文字標誌以優雅的襯線呈現工藝的細膩等，十分著重字體的細節。

JAPAN VALUE PROJECT

_03

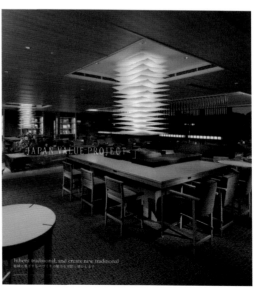

_04

03_Logo　　**04**_網站

01

NUMBER 1
SHIMBUN

02

UCHI-SOTO

03

SPLENDORS

05

RISE & SHINE

04

SUPREMES
INCORPORATED

06

01_

圖為皮件品牌的Logo。採用遊牧（nomad）象徵之一的「帳篷」，搭配懷舊氣息的字體，完成具歲月感的設計。

02_

圖為1968年創刊的日本外國特派員協會月刊的Logo，「SHIMBUN」在日文中是指「報紙」。以古典的Trajan體設計簡單的文字標誌，呈現高成就與高品質。

03_

圖為沙龍專用美髮商品的Logo。剔除一切多餘的裝飾，採用簡單俐落的設計。縝密計算過的字距給人成熟的印象。

04_

圖為早午餐餐具品牌的Logo。象徵圖案的意象為從窗戶看見朝陽，並搭配時髦的文字標誌，休閒中流露高級感。

05_

圖為服飾店的Logo。為強調品牌名稱意義的「光芒」而拉長襯線，使字體看起來更銳利。以文字標誌作為Logo的簡單設計給人現代簡約的印象。

06_

圖為服裝貿易公司的Logo。象徵圖案以核分子結合的模樣呈現首字母「S」，而點綴其中的紫色、細膩的線條都給人高級的印象。

_01

_02

_03

The Japan Brain Dock Society

_04

ROASTED TEA
HOUJICHA

_05

_06

01_
圖為會員制商店的Logo。因店鋪位於山丘上方，而以長長的線條搭配猶如以鵝毛筆書寫的文字標誌。大塊的留白，呈現既簡單又高級的設計。

02_
圖為澀川點心店的Logo。最受歡迎的點心是蘋果派，因此象徵圖案融入榛名富士、榛名湖、火苗、「BB」等元素；文字標誌的首字母「B」伸長尾巴，形成優雅的氛圍。

03_
圖為群馬縣政府新成立的動畫・廣播工作室的Logo。搭配細膩襯線的文字標誌，行雲流水地呈現精緻、華麗的感覺。拉長的「I」則是令人想起縣政府大樓。

04_
圖為預防腦中風、失智症的學會Logo。圓滑弧線描繪的「B」與「D」交疊出的象徵圖案採用帶金的棕色，給人高級印象。以襯線體文字標誌，提升學術氣息。

05_
圖為歷史悠長的茶廠Logo。以工整的襯線體設計文字標誌，和紙般的暈染效果增添了日本品味。具高級感的設計採用歐文，更顯時尚。

06_
圖為ARISTON HOTEL的集團Logo。強調「A」的簡約設計，象徵細緻而開放的核心，進而呈現象徵品牌的服務與精神。

02　古典而感覺傳統的 Logo

此類Logo大多融入歷史意象的象徵圖案,給人古典的印象。搭配不同的文字標誌,感覺溫暖、優雅或高尚、俐落——只要根據用途修改,就可以營造不同的氛圍。

　古典的設計除了能令人感受到歷史與傳統,也適用於企業Logo、呈現永恆價值觀的Logo等。運用實例收錄Ｇ Ｉ 賽馬「凱旋門大賽」等Logo。

■ 字體(font)

根據想營造的氛圍選擇不同的字體,包括歐文選用Trajan體等端正而古典的字體、日文選用隸書體等歷史悠久的字體。

■ 象徵圖案(symbol)

大多採用中世象徵、家徽、水引結(紅白麻繩製成的繩結)等傳統的意象,紋章、落款等設計亦很常見。

■ 色彩(color)

C75 M80 Y80 K60
R45 G30 B30

C0 M100 Y100 K30
R180 G0 B5

C5 M7 Y25 K0
R245 G235 B200

C30 M20 Y15 K0
R185 G195 B205

主意象為三把鑰匙的
古典設計

圖為皮件品牌的Logo。以三把「創意的鑰匙」呈現法國、義大利、日本等三國工藝職人的堅持。

　以Logo呈現「三國工藝職人的靈魂集結於皮夾」的概念,紋章設計給人古典的印象。

三把鑰匙

_01

具傳統氛圍的意象

CASE

主插圖為古典的馬匹

圖為馬車套裝行程的Logo，繼承北海道、十勝、帶廣等地區的馬匹文化。重點為主插圖的馬匹。

象徵拖車的「BAR」選用沉穩氛圍的字體，並以微彎的曲線連結。「R」的部分稍微傾斜，巧妙呈現馬車的搖晃。

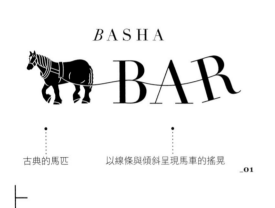

古典的馬匹　　以線條與傾斜呈現馬車的搖晃 _01

CASE

以五線譜製成的水引結
呈現90週年紀念

圖為日本的國立音樂大學90週年紀念Logo。象徵圖案的設計，將五線譜繞成水引繩結，並延伸成「90」的形狀，象徵傳統、現在與未來。

分別以黑色、紅色與金黃色象徵傳統、現在與未來，營造古典的氛圍。搭配Mincho體文字標誌，更顯雅緻。

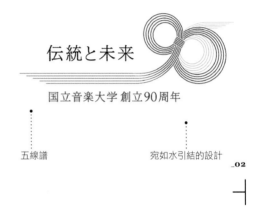

五線譜　　宛如水引結的設計 _02

CASE

以古典的手寫體
完成行雲流水般的設計

圖為藝術家井澤由花子的個展Logo。井澤由花子的作品細緻而美麗，儘管呈現手法前所未見，卻能令人感到親近。

Logo中有大寫也有小寫，選用古典的手寫體，完成流暢且高度一致的文字標誌。

YUKAKO
IZAWA
EXHIBITION
2016

_03

CASE

以傳統工藝「不倒翁」作為象徵圖案
仔細設計的Logo

圖為DIY不倒翁的Logo。仔細描繪高崎名產——傳統工藝不倒翁，一眼就可以看出商品內容。不倒翁嘴巴、陰刻「緣」字的紅色圓圈為整體焦點，為Logo提升完成度。文字標誌選用字體圓潤的歐文，形成有趣而溫暖的對比，是款具有強烈工藝感的設計。

_04

EXAMPLE IN USE

_01

以18世紀的法國為意象
古典而優美的設計

圖為秋田的西點品牌的Logo，概念為「瑪麗・安東尼心愛的點心」。設計時著重於悠久的歷史、優美與奢華的氛圍，以花草完成猶如紋章的設計。

品牌的信念為「甜點一定要可愛」，對女性而言，甜點象徵甜蜜的夢想與幸福。為呈現此信念，以Logo為中心設計雅緻的包裝。

_02

_03

_04

_05

01_Logo **02~05**_各種包裝

EXAMPLE IN USE

以古典意象
搭配馬蹄鐵的雅緻設計

圖為GⅠ賽馬「凱旋門大賽」的Logo。包括細緻典雅的裝飾線條、歐文風格的字體，皆令人聯想到賽馬地點法國。裝飾線條以馬蹄鐵點綴，突顯賽馬的氛圍。

_01

_02

01_Logo　　**02**_海報

EXAMPLE IN USE

以「森林的饋贈」為主題
多樣元素豐富而均衡

圖為西點品牌的Logo，主題為「森林的饋贈」。以細緻的線條描繪多樣元素，包括兩隻松鼠西點師傅、栗子、植物、象徵分享的絲帶等。包裝的主色彩為鮮豔的藍色，與Logo的銀色形成對比，給人高貴的印象。

_03

_04

03_Logo　　**04**_包裝

_01

_02

_03

_04

THE KING

_05

山 都 園

_06

01_

圖為神祕活動的Logo。一直到活動當天,不會公布活動地點。以虛擬宅邸為意象,就連細節都很講究。以弧線裝飾的古典設計。

02_

圖為休士頓日美協會50週年紀念Logo。以融入水引繩結的象徵圖案呈現「50」,相互交纏的金色與紅色線條,優雅地營造出歡騰的慶典氛圍。

03_

圖為藝術企劃的Logo。以絲帶為意象的象徵圖案猶如紋章般,搭配線條流暢的手寫體,給人上流的印象。

04_

圖為青森縣「津輕糯麥 美仁」的Logo。將前人留給子孫的心意、慈愛以「美仁」(日文發音為「Be-Jin」)的繩文式花紋呈現。

05_

圖為ANARCHY的專輯Logo。專輯名稱為「THE KING」,因此文字標誌以皇冠為意象。華麗的文字給人古典的印象,並在裝飾與辨識度之間取得巧妙的平衡。

06_

圖為歷史悠長的茶廠「山都園」Logo。調整原有的文字標誌與象徵圖案,工整的設計令人感受到傳統的重量。預設了各種運用場景,製作出多款Logo變體。

_01

_02

_03

_04

_05

_06

01_
圖為書名Logo。運用書中收錄的裝飾素材設計而成。雅緻的外框搭配文字標誌，營造古典的氣息。紫羅蘭色與銀色的配色也很優美。

02_
圖為西點品牌的Logo，主打全新形式的西點。莫蘭迪色系的象徵圖案搭配中央的「L」和「M」。以玫瑰、貝殼等意象，呈現18世紀法國的優美洛可可文化。

03_
圖為世界遺產田島彌平故居的Logo。文字標誌與排列組合融入日本古民宅的形式與外觀，使整體看起來如落款般工整而美麗。

04_
圖為企業Logo。調整企業原有的象徵圖案與文字標誌，並以隸書體呈現創業70週年以上的歷史。主色彩的深紅色給人沉穩印象。

05_
圖為展覽Logo，以裝飾藝術風格的室內設計為意象，幾乎都是以直線構成的文字，巧妙排列於八角形的框內。淺藍色使古典的設計變得很清爽。

06_
圖為柿子農場的Logo。以插圖呈現果實纍纍的橘色柿子，高雅出眾。搭以雕刻刀雕出來般的文字標誌，給人傳統的印象。

03 優雅的Logo

此類Logo多以細緻的線條、優雅的弧度呈現。簡潔的結構與留白，使Logo感覺細膩而有餘裕。

此類Logo的優雅絕非虛幻無實，而是錯落有致，十分適用於為成熟女性設計的商品等。

運用實例收錄了以可愛的刺繡，呈現女性的強韌與美麗的服裝品牌等Logo。

■ 字體（font）

歐文大多選用襯線體、手寫體等弧線較多的字體、日文則以裝飾性較強、猶如毛筆書寫等輕盈字體呈現優雅的感覺為主。

■ 象徵圖案（symbol）

大多會融入花卉、蕾絲等女性化的溫柔意象，卻不失沉穩、俐落的氣息。

■ 色彩（color）

C0 M30 Y35 K0 R250 G195 B165		C0 M90 Y100 K0 R230 G55 B15	
C15 M20 Y10 K0 R220 G210 B220		C25 M20 Y20 K0 R200 G200 B200	

以優雅弧線設計的象徵圖案
呈現成熟的品格與意趣

圖為婚禮會館的Logo，會館前身為貴族子弟練習馬術的場地。Logo的概念為「在具歷史背景的場地舉行高雅的婚禮」，因此以充滿成熟品味的婚禮會館為意象，將會館名稱的首字母「L」與「V」設計成象徵圖案，以優雅的弧線呈現。

以植物的意象呈現婚禮會館四周盎然的綠意，營造溫柔的氛圍。文字標誌選用簡單俐落的襯線體，使Logo整體感覺更加沉穩。

優雅的弧線

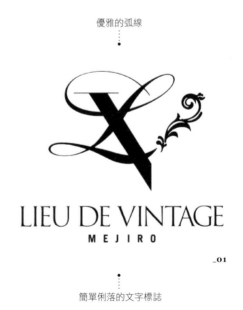

LIEU DE VINTAGE
M E J I R O

_01

簡單俐落的文字標誌

※輕盈字體——指線條筆畫較細的字體。字體的粗細稱為「字重」，通常會以數字或英文縮寫來標示粗細。

CASE

盡可能去除多餘的裝飾
給人簡單卻高雅的印象

圖為完全會員制的高級髮廊Logo。盡可能去除多餘的裝飾，簡單而工整的設計更顯優雅。

極簡卻美麗的設計充滿個性與設計感，給人高尚的印象。首字母「M」上方的斜線是設計焦點。

CASE

重視品牌概念
以字體呈現的優雅設計

圖為服裝品牌的CI。由於品牌概念為「強韌」、「謹慎」、「對照」，而採用強調弧形襯線※的Galliard體。

因重視服裝品牌的核心，直接採用Galliard體，沒有做任何調整，更顯優雅。

斜線是設計的焦點　　　　　極簡的裝飾　　　　　_01

DEAN M.

強調弧形襯線的字體　　　直接採用現成的Galliard體，
　　　　　　　　　　　　　未作任何改動　　　　　_02

CASE

猶如以軟筆刷描繪的圓滑大象
給人優雅、可愛的印象

圖為創意團隊的Logo，業務以藝術與設計為主。Logo的兩隻大象取材自團隊喜愛的書籍《小王子》，僅以兩筆畫完成。猶如以軟筆刷描繪的不間斷線條，纖細而滑順地呈現團隊名稱「Cawaii」（「可愛」的日文讀音），顯得可愛而高雅。

Cawaii Factory

_03

CASE

以細線構成的文字標誌
巧妙與插圖結合

圖為美術館休館公告的Logo。由於Logo會搭配黑白照片使用，因此組合了對比鮮明的紅色配色、插圖與筆畫筆直的文字，增加辨識度。

巧妙調整文字與線條的顏色，使資訊顯而易讀。細線文字給人優雅的印象。

_04

※弧形襯線——連結襯線體字母「主要骨幹筆畫」（stem）與「襯線」（serif）的三角形區域。

EXAMPLE IN USE

以品牌縮寫呈現
「展現自我」的心情

圖為全新形式假髮品牌的Logo，品牌宗旨為「創造一個可以毫無顧慮地享受假髮樂趣的社會」，企圖超越醫療、時尚的藩籬。

　以品牌縮寫「L」呈現戴上假髮以展現自我時的雀悅、興奮與光芒，而主色彩採用玫瑰金，呈現優雅的設計。

_01

_02

_04

_05

_03

_06

01_Logo　　**02,03**_主視覺　　**04~06**_包裝

EXAMPLE IN USE

設計概念為
「使女性充滿活力的美麗武器」

圖為三款女性內衣與時裝品牌的改版Logo。以優雅的蕾絲刺繡呈現「使女性充滿活力的美麗武器」的概念。

　與象徵圖案搭配的文字標誌也經過精心安排，優雅風格中也可見其品牌理念。此外，將Logo圖案製成原創的蕾絲布料，並以其裝飾店面。

_02

_01

01_Logo　　02_以原創的蕾絲布料裝飾店面

EXAMPLE IN USE

以延伸的線條呈現
女性「一以貫之的底蘊」

圖為珠寶品牌的CI，概念為「以美麗的事物組成」。品牌珠寶為擁有「一以貫之的底蘊」的女性所設計，Logo設計便將此心意化為一條筆直纖細的線條。沉穩的文字標誌給人簡潔而優雅的印象。

_04

_03

03_Logo　　04_包裝與店鋪商務用品

SIRIUS LIGHTING OFFICE

_01

 HEART CLOSET

_02

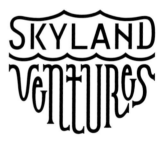

XIĀNG

_03 _04

The Roast™

_05 _06

01_
圖為照明設計公司的Logo。「I」上方的一點，象徵公司的名號、夜空中最閃耀的「天狼星」，其高度可視情況調整。沉穩的色調搭配淡藍色的星星十分美麗。

02_
圖為時裝品牌，受眾為胸部豐滿的女性。象徵圖案以名稱首字母「H」搭配心形，主色彩採用高級的金色，亦給人優雅印象。

03_
圖為瑜伽服裝品牌的Logo，根據不同的季節故事製作各個系列的Logo。瘦長的手寫體文字標誌行雲流水，整體軸心卻仍顯堅固。

04_
圖為中華料理店的Logo。將「香」字下方的「日」設計成花紋，並以優雅的Mincho體呈現「提供一流服務」的概念。

05_
圖為咖啡烘焙服務的Logo，強調以嚴選優質生豆搭配烘焙機，重現職人技術。以「circle」的概念詮釋烘豆服務，並以字體呈現高尚的香氣與餘韻。

06_
圖為創投公司Logo。一如公司名稱「SKYLAND」，Logo設計成浮在空中的小島，配合整體形狀而作調整的文字感覺優雅。

_01

LOTUS

_04

_02

GUEST HOUSE・HANA

_06

_03

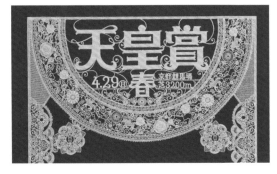

_05

01_
圖為絲巾品牌的Logo。絲巾產品上的圖案設計包含了原創字體「真四角」，Logo也搭配以纖細的直線製成。巧妙融合直線與曲線的設計呈現女性強韌的一面。

02_
圖為新聞節目的Logo。拉長片假名的長撇筆畫，感覺優雅。Logo中「＋」的漸層色與「プラス」（＋的日文讀音）的粉紅色互相輝映，呈現夕陽日落的氛圍。

03_
圖為日本舞蹈家藤間蘭翔的花押。以蘭花為意象的象徵圖案沒有直角，圓滑的線條呈現日本舞蹈的動態與優雅。

04_
圖為提供完善服務的高齡者住宅的Logo。以蓮花的花朵與葉片來配色，而圓形中以優美的弧線構成「蓮」字，作為象徵圖案。

05_
G I 賽馬「天皇賞」的Logo。以蕾絲布料製作的實體Logo呈現雍容華貴的氛圍。細緻的觸感給人優雅而溫暖的印象。

06_
圖為民宿的Logo。以直線構成的「華」看起來就像是一棟建築物。搭配以松葉、梅花、櫻花等圖案組成的象徵圖案，感覺清新脫俗。

04 清秀的Logo

此類Logo近來傾向採用極簡設計,以均一的線條與大量的留白,營造清秀的透明感。

　為了突顯透明感,多數Logo只採用文字標誌,或搭配淺色的象徵圖案。這種Logo適用於各種場景。運用實例收錄的伯爵茶專賣店Logo,有效利用了留白空間。

■ 字體(font)

歐文、日文的字體選擇都很廣泛,以輕盈的字體為主。有些Logo甚至會將字體鏤空,突顯透明感。

■ 象徵圖案(symbol)

會採用各種意象,但設計簡單俐落。大部分的象徵圖案都以均一的線條描繪,並保留大量的留白。

■ 色彩(color)

C60 M20 Y0 K0 R100 G170 B220	C30 M3 Y30 K0 R190 G220 B190
C65 M0 Y20 K0 R65 G190 B205	C0 M0 Y0 K75 R100 G100 B100

CASE

以重疊的淺色
營造純潔的印象

圖為兼營畫廊、咖啡館與工作坊的「Sisu」的Logo。Sisu的「u」以器皿為意象,配色柔和的外觀橫向比例較長。Logo滲透、擴散般的上色方式,亦是以器皿的配色為基礎。

　結合數種濁色(純色加上灰色的色彩)形成的漸層,營造帶有透明感的柔和形象。

以器皿為意象的外形

_01

突顯透明感的配色

CASE

講究細節的文字設計
給人溫柔、可愛的印象

圖為點心店的Logo。為襯托色彩豐富的點心，文字設計以突顯溫柔、可愛的印象為基調。

包括文字線條的粗細、傾斜度與配置等細節皆很講究，營造清秀而簡單俐落的氛圍。

CASE

以簡單的象徵圖案與柔和配色
呈現清秀的透明感

圖為針對製造業的派遣服務的Logo，無期限雇用為其特色。以彩色寶石呈現員工一邊工作一邊鍛鍊自身技術的模樣。

寶石配色採用無濁度的純色，文字標誌則為濃度75%的黑色，完成柔和且帶透明感的Logo。

_01

粗細適中的線條　　　　恰到好處的角度

_02

色彩豐富的配色　　簡單俐落的字體　　刻意降低濃度

CASE

文字標誌以純白的箱子為意象
採用簡單的直線設計

圖為電視節目Logo。此節目邀請活躍於各領域的創作者在純白的空間中，自由發揮目前最想傳達的訊息，因此文字標誌亦以純白的箱子為意象。簡單的直線設計，完整呈現留白的美。

CASE

單純的線條
給人洗練的印象

圖為夏威夷宅邸式婚禮會館的Logo。洗練的象徵圖案，使人看一眼就能聯想到宅邸，富有高雅清秀的氛圍。

此外，象徵圖案與文字標誌的線條粗細極為接近，即使分開運用也能給人相同的印象。

_03

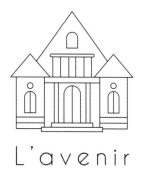

_04

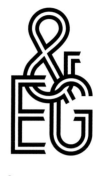

EXAMPLE IN USE

以Logo呈現伯爵茶清新而濃郁的香氣

圖為伯爵茶專賣店「& EARL GREY」的Logo。「& EARL GREY」的伯爵茶香氣清新而濃郁，給人嶄新的印象與美好的喝茶時光，而Logo以雙線的設計呈現這樣的氛圍。

象徵圖案取首字母「&」、「E」、「G」組成如紋章的設計。儘管採用札實的字體，但線條之間的留白給人簡單清爽的印象。

_01

_02

_03

_04

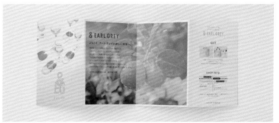

_05

_06

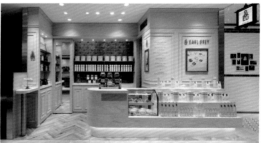

_07

01_Logo 02,03_包裝 04~06_目錄 07_店鋪

巧妙運用留白突顯透明感的設計

圖為臉部清潔產品的Logo。此品牌的產品採用蝦夷鹿皮等北海道的天然素材製作，因此以柔和的線條描繪鹿的側臉作為象徵圖案。

　　線條刻意不一筆畫到底的插圖、感覺靜謐的字體，都給人通透的印象。隱藏在插圖中的重點為——鹿角的部分其實是僅有半邊的「美」字。此外，包裝上的商品名稱，也採用了相同線條風格的字體設計。

Reinehirokotto

_02

_01　　01_Logo　　02_包裝

以稍微傾斜的細線呈現澄澈的夜空

圖為酒吧的Logo，該酒吧的顧客會在有星空投影的圓頂劇場裡用餐。

　　華麗的漸層色象徵閃閃發光的星星、稍微傾斜的細線象徵稀少的流星，Logo設計呈現星光點點夜空下的完美體驗，美麗而具透明感。

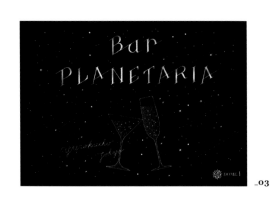

_04

_03

03_主視覺　　04_明信片（上）／手環（下）

imyme

_01

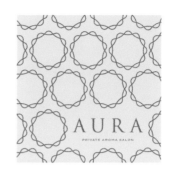

AURA
PRIVATE AROMA SALON

_02

ALLA
MARCA

_03

BREATH

_04

たごころ亭

_05

石 と 銀 の 装 身 具

_06

01_
圖為客製化美妝品牌的Logo。象徵純潔的象徵圖案，以水滴呈現精華液的意象。同時根據品牌概念，為每位消費者特製不同的顏色設計。

02_
圖為私人芳療SPA沙龍的Logo。以AURA為意象製作象徵圖案，並將其重複排列成圖騰紋樣。高雅的字體與淡淡的藍綠色互相襯托，給人清透的印象。

03_
圖為以孕婦、產後婦女為對象的整骨店Logo。以色鉛筆的筆觸，將粉紅色點綴在帶有溫柔感的胡椒薄荷綠字體上，透明感十足。

04_
圖為瑜珈服飾品牌的Logo，根據不同的季節故事製作各個系列的Logo。消除字母的部分筆畫，以呈現呼吸、通氣的形象，是款刻意突顯節奏與透明感的設計。

05_
圖為蕎麥麵店的Logo。以石板為意象的象徵圖案，結合水彩般的配色，使人聯想至清澈的流水。秀麗的字形亦給人清澈的印象。

06_
圖為天然石珠寶品牌的Logo。以纖細線條描繪的插圖使象徵圖案栩栩如生。搭配美麗的Mincho體，營造澄淨的氛圍。

_01

関東医歯薬獣医科大学剣道連盟

_02

_03

_04

midori to kiiro

restaurant

_05

_06

01_
圖為優質牛乳專賣店的Logo。簡單的文字標誌，結合襯線體與無襯線體兩種字體，加上可愛的乳牛插圖，整體設計具巧妙的平衡感與透明感。

02_
圖為「關東醫齒藥獸醫科大學劍道聯盟」的Logo，象徵圖案以幸運草的四種花紋代表四個科系。線條單純的竹刀搭配襯線體文字標誌，設計簡單俐落。

03_
圖為群馬縣太田市文化設施的VI※，使用原創字體。運用框線使文字標誌圖案化，呈現設施是一個360°開放、不分正反面的建築體。

04_
圖為營業至深夜並提供借書的酒吧Logo。「本」即日文中的「書」，以本疊成森林，強調藏書數量。文字間距給人輕盈印象。

05_
圖為法式餐廳的Logo。手寫體的平假名文字標誌與簡單的襯線體，給人細膩、清秀而行雲流水的印象。

06_
圖為新日本愛樂交響樂團的T恤Logo。以樂團名稱的首字母呈現指揮棒的動線，搭配簡單的無襯線體，突顯清澈音色的形象。

※VI——將企業價值及概念具象化，並統一視覺化資訊及其設計元素（參考 P.15）。

05 具日式摩登感的Logo

具日式摩登感的設計大多使用日式的意象與文字,而且必須在傳統風與摩登感之間取得巧妙的平衡。

　　為此,常見的做法為以歐文結合日式元素、日文結合歐式意象等。

　　運用實例收錄古民宅等充滿個性的象徵圖案與文字標誌。

■ **字體(font)**

為使歐文具摩登感,可能會刻意選用無襯線體。日文大多選用Mincho體,但選用Gothic體感覺也很新鮮。

■ **象徵圖案(symbol)**

可以根據搭配的歐文或日文,決定使用歐式或日式的意象。許多文字標誌會設計成落款或印章的風格。

■ **色彩(color)**

C0 M0 Y0 K100 R35 G25 B20	C100 M90 Y0 K20 R8 G40 B125
C30 M100 Y100 K0 R185 G25 B35	C100 M60 Y100 K0 R0 G95 B60

以象徵圖案的曲線呈現清澄的水流
以強而有力的字體呈現豐盛的傳統

圖為富山縣西部地區觀光法人的Logo。柔和而流暢的象徵圖案,呈現「清澄的水使職人手藝更上一層樓,最後再回歸大自然」的循環概念。文字標誌採用扎實而凜然的字體,突顯歷史、風土的強韌與豐足。這款Logo的設計讓人充分感受到大地原本的魅力。

清澄的水循環意象

強韌而凜然的字體

水と匠

_01

CASE

融合日式與歐式兩種風格的設計

圖為和洋百貨的Logo。店名結合Japan、Paris這兩個字，因此Logo設計亦刻意結合日式與歐式兩種風格。

為了突顯日本與巴黎的差異，而以「8小時的時差」為主題，並利用扇形，將留意時差的感受形象化。

CASE

以江戶時代「角字」為意象的現代設計

圖為創立於明治時代的和菓子店Logo。將店名的羅馬拼音，以江戶時代庶民之間流行的四角廣告字體「角字」為意象，設計成形似印章的Logo。

這樣的角字搭配日文字體Mincho體也毫不衝突，取得巧妙的平衡。象徵圖案可以運用於重複的花紋或製作成印章。

Japaris

_01

旅　籠　屋
`利兵衛`

by MATSUYA

_02

CASE

將店名視覺化
並刻意簡化文字

圖為京都爆米花專賣店的Logo。將店名「龜吉」視覺化的象徵圖案，以正八角形呈現龜甲、龜甲中以直線呈現「吉」字。猶如窗框的設計搭配純日式的字體，在傳統的京都與休閒的爆米花之間取得巧妙的平衡。

CASE

以細緻的線條
呈現茶葉的三種狀態

圖為餐飲業的Logo。以「Leaf to Relief——從茶葉到片刻休憩——」的概念，將茶葉在「茶田」、「茶葉」、「葉湯」時的三種狀態製作成花紋。茶葉的綠色、細緻的線條，搭配時尚的文字標誌，就完成了具日式摩登感的Logo。

京都 かめよし

Natural Popcorn

KYOTO kameyoshi

_03

Satén

Japanese tea

_04

EXAMPLE IN USE

以英文字母
設計如落款般的象徵圖案

圖為保養品的Logo，產品強調對肌膚十分溫和，使人聯想到日本的大自然。為了呈現日本的美感，Logo中的文字標誌「Health & Beauty」採用線條較細的字體，並將「Health」與「Beauty」的第一個字母「H」與「B」設計成猶如落款的象徵圖案。融入各種元素卻維持巧妙的平衡，給人高雅的印象。

_01

_02

_03

_04

_05

_06

_07

01_Logo **02~07**_與Logo同時製作的主視覺

EXAMPLE IN USE

上下顛倒看都有意義的設計
傳達品牌宣言

圖為北海道栗山町建於明治30年（1897）的小林酒廠的Logo。

　品牌宣言為「男人釀酒、女人顧家」──因此象徵圖案以酒瓶象徵釀酒的男人，而顛倒過來看則像是飯匙，象徵顧家的女人。上下顛倒看都有意義。

　文字標誌筆觸有強有弱的獨特設計，亦給人時尚的印象。

_02

_01

01_Logo　　**02**_門簾（上）／酒瓶包裝（下）

EXAMPLE IN USE

簡單呈現
「不圓滿的美德」

圖為料理教室的Logo，該教室的特色為提供大自然長壽飲食的體驗與禪的思想。以缺角的圓形呈現「不圓滿的美德」。

　以花蕾為意象，使簡單的外觀有了個性。搭配如毛筆寫就般的紅色落款，營造高雅的日式氛圍。

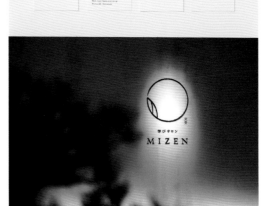

_04

学びサロン

MIZEN

_03

03_Logo　　**04**_名片（上）／入口標誌（下）

星月茶館

_01

尚茶堂

茶時

SHOSADO SAJI

_02

JAPAN

_03

胡麻匠

金胡
焙 麻
煎
所

GOLD SESAME ROASTERY

_04

藤華　TOKA / KYOTO

_05

time dou

タイム堂

_06

01_

圖為店鋪Logo。上半部配置店名，採用懷舊的日文字體；下半部結合手寫體與襯線體的歐文，完成具日式摩登感的設計。

02_

圖為茶葉品牌Logo。品牌名稱與象徵圖案以縱向排列。簡單曲線描繪的山茶花、直線設計的文字標誌，給人時尚、洗練的印象。

03_

圖為東京谷中地區的念珠品牌Logo。Logo中央的店名兩側配置篆書體、Mincho體等文字元素，而吊鐘、孔雀等插圖皆採用較細的線條。

04_

圖為金芝麻專賣店的Logo，份量十足的文字標誌，搭配使人聯想到窯的線條設計，下方再加上襯線體的英文。整體線條刻意加重，營造洗練而一致的氛圍。

05_

圖為強調日式摩登感的京都精品旅館Logo。以簡單線條設計的象徵圖案，意象取自紫藤。文字標誌則是採用中性字體。

06_

圖為咖啡館的Logo，仔細觀察以摺紙為意象的象徵圖案，會看見「TIME」四個字母。以Mincho體搭配幾何圖形，完成沉穩而均衡的Logo。

_01

羅臼昆布
Rausu Kombu

_02

JAPAN EDIT

日本の美を奏でる
東北・北陸・山陰の手しごと

_03

濱文様

_04

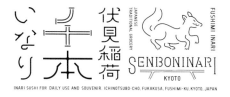

_05

KOSHIDO

_06

01_
圖為點心品牌Logo。品牌名為「人時」，象徵圖案以山脈曲線呈現「人」字、以長針與短針交叉般的線條呈現「時間」。重點是採用使人聯想到茶葉的深綠色。

02_
圖為羅臼昆布品牌的Logo。以綠色細線呈現海上的波浪，紅色落款十分吸睛。日文漢字的文字標誌下方配置了小小的歐文。

03_
圖為活動Logo。以「EDIT＝編輯」的名稱突顯日本製造的概念。織紋般的象徵圖案採用銀色與紅色，並與文字標誌結合。

04_
圖為橫濱捺染布料品牌的Logo。以簡單的格紋描繪圓形，搭配沉穩的文字標誌「きめ」，十分美麗。紫色、紅色將白底襯托得更為高雅。

05_
圖為稻荷壽司專賣店的Logo。相傳白狐是稻荷大神的親戚，而以白狐與伏見稻荷大社的千本鳥居為意象。考慮到日本國內外的觀光客，巧妙配置日文與英文。

06_
圖為企業Logo。將「志」設計為落款並作為象徵圖案，搭配風格相近的歐文，令人印象深刻。

06　簡單美麗的Logo

如果想呈現洗練的美感，需避免複雜的造型，盡可能簡化元素會更有效。

即使不採用細緻的線條，部分穿透的設計、俐落的平衡感也能營造這樣的氛圍。

運用實例收錄以年輪為意象的象徵圖案、結合簡單文字標誌的咖啡館Logo等。

■　字體（font）

和文大多選用Mincho體。歐文不論襯線體、非襯線體均有選用，但以線條簡單的字體為主。

■　象徵圖案（symbol）

像是將部分文字融入意象等做法，許多Logo會直接以文字標誌作為象徵圖案。造型簡單、重複花紋的設計也很常見。

■　色彩（color）

■	C0 M0 Y0 K100 R35 G25 B20	■	C0 M0 Y0 K75 R100 G100 B100
□	C0 M0 Y0 K0 R255 G255 B255	■	C0 M100 Y100 K0 R230 G0 B20

簡單呈現「洗練」、「等身」的Logo

圖為婚禮企劃服務的Logo。「THE WEDDING DAYS.」象徵著「婚禮」是使新人的未來更為豐盛的契機，並祝福新人接下來的每一天都能享受「兩個人的幸福」。

簡單的三層結構營造真誠、洗練的氛圍，搭配縱橫比例恰到好處的字體，完成毫不勉強而平易近人的設計。

簡單的設計

THE
WEDDING
DAYS.

_01

平易近人的文字標誌

CASE

以兩個「a」與橢圓形
呈現品牌概念

圖為三越伊勢丹全新品牌的Logo。

以兩個「a」與外框的橢圓形組成的簡單Logo，而兩個「a」象徵人事物、橢圓形象徵社會，呈現「透過品牌將社會中的人事物融為一體」的概念。

由字母與橢圓形組成的簡單Logo

_01

CASE

迷彩圖案中隱藏著小鳥的有趣Logo

圖為提供烤雞、有機葡萄酒的法式餐廳「Bird Watching」的Logo。「Bird Watching」的主題為「有鳥的森林」，以此概念描繪，讓顧客尋找隱藏在迷彩圖案中的小鳥，設計充滿趣味。文字標誌採用簡單的羅馬體（Roman）[※]。

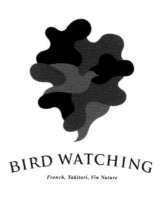

BIRD WATCHING
French, Yakitori, Vin Nature

_02

CASE

以切削的設計
呈現品牌概念

圖為戶外用具品牌的Logo，目標受眾為男性。為突顯品牌概念「自己創造與大自然共度的片刻時光」，Logo設計著重挑選適合自己的用具。

文字的下方與左方線條彷彿經過用具切削，設計充滿童心且給人富有彈性的印象。

SuZuRo
Outdoor

以經過切削的文字呈現童心

_03

CASE

刻意為字母製造缺角
呈現「照片」的特性

圖為團體Logo，團體活動以攝影師製作的ZINE為主。刻意使維持巧妙平衡的文字不完整，創造穿透感。

採用簡單線條完成充滿童心的設計，突顯照片是攝影對象與攝影師合作的結果。

WOMB
little photographic magazine

刻意為字母製造缺角的設計

_04

※羅馬體──15世紀末～18世紀中誕生於歐洲，古典襯線體的一種，活字的筆畫皆帶有襯線。

EXAMPLE IN USE

彷彿浮在水平線上的原創字體

圖為設計公司Logo。由於以「海洋藍」的形象為公司命名，因此將文字加上底線，設計了彷彿浮在水平線上的原創字體。

　儘管Logo只有文字，結構十分單純，但原創字體使設計獨特而具品味。運用時會結合水的照片，使設計更為完整。

_01

_02　　　　　　　　　　　　　　　　　_03

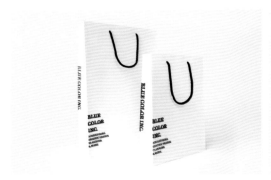

_04　　　　　　　　　　　　　　　　　_05

A B C D E F G
H I J K L M N
O P Q R S T U
V W X Y Z
1 2 3 4 5 6 7 8 9 0
& ! ? _ - . , : ;

_06

01_Logo　　　　02,03_名片

04,05_購物袋　　06_原創字體

EXAMPLE IN USE

根據實際的年輪設計的Logo

圖為咖啡館的Logo。「RITARU」在日文中是指「利他之心」，可引申成「為顧客不惜一切努力與時間」的經營理念。

　　Logo以經年累積而成的年輪為意象，象徵為顧客花費的時間、顧客享用咖啡的時間、在咖啡館度過的時間等，以及咖啡館為用心工作所累積的時間。

　　象徵圖案的部分是特地向木藝創作者商借原木，並根據實際的年輪製作而成。接著搭配簡單的文字標誌，給人溫和的印象。

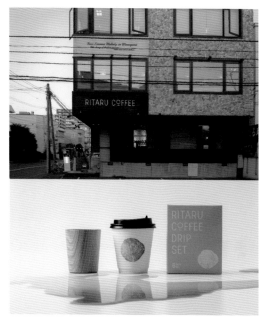

_02

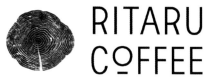

_01

01_Logo　　**02**_商店外觀（上）／主視覺（下）

EXAMPLE IN USE

簡單的象徵圖案包含各種元素

圖為工廠品牌「阿部產業」的VI。阿部產業為創立逾百年的拖鞋製造商，位於拖鞋產量日本第一的山形縣河北町。開發工廠品牌時，除了從名稱著手，並以拖鞋的形狀設計第一個字母「A」。

　　為連結過去、現在與未來的歷史，象徵圖案採用一氣呵成的一筆畫設計，簡單俐落。

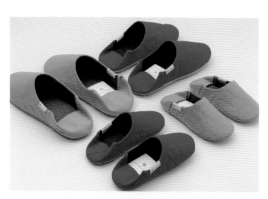

_04

ABE HOME SHOES

_03

03_Logo　　**04**_商品標籤（上）／商務用品（下）

KO=LAB.

_01

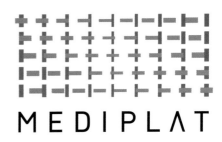

MEDIPLAT

_02

ONE MUSEUM

_03

MIRACLE

_04

TOYOTA
RESEARCH INSTITUTE

_05

_06

01_
圖為企業共用宿舍的Logo。透過雙線文字的開口呈現開放空間，是簡單的好設計。

02_
圖為結合多家企業所打造的醫療平台的Logo。以象徵醫療的十字，呈現資訊與使用者的交流。紅、黑、灰的對比十分美麗。

03_
圖為音樂團體ONE OK ROCK唱片封面原畫展的Logo。Logo帶有「I」（即指1）的鏤空，象徵僅展示一件作品，並創造減法設計的效果。

04_
圖為設計企劃事務所的Logo。雙線文字簡單而俐落。線條互不相連的設計使Logo整體帶有穿透感。

05_
圖為企業Logo，主要業務為研究並進一步開發人工智慧技術。簡單、美麗的Logo呈現了企業的「知性、挑戰、技術」三個層面。

06_
圖為VR裝置Logo，特徵為具視線追蹤功能。以眼睛為意象設計的「O」為Logo焦點，簡單的無襯線體象徵純熟的功能與技術。

_01

_02

漸進

_03

_04

ZABORIN

_05

CQ INC.

_06

_07

神樣のボート

_08

楽園

_09

01_
圖為美容沙龍Logo。結合了斜體襯線體與無襯線體，設計出眾。

02_
圖為平城宮遺跡歷史公園內商店的Logo。使人聯想到梅花的線條給人清秀的印象。

03_
圖為瑜珈服飾品牌的Logo。象徵圖案以彈跳的球為意象，別緻而具躍動感。

04_
圖為民宿的Logo。圓形中排列組合的「STAY」以直線與曲線取得巧妙的平衡。

05_
圖為旅館的Logo。結合「坐」、「忘」、「林」三個字，呈現出現代優雅的舒適感。

06_
圖為企業Logo，主要業務為舉辦人才培育講座等。採用較細的線條，給人整潔、理性的印象。

07_
圖為壽司店的Logo。將日文平假名「い」向右90°旋轉，呈現米飯與配料之間的關係，設計美麗而洗練。

08_
圖為連續劇Logo，故事女主角為尋找過往戀人而流浪。感覺溫和的手寫體Logo流露一絲憂愁。

09_
圖為連續劇Logo，在「樂」字中融入故事的關鍵——蝙蝠。以縱向比例較長的文字與胭脂色呈現懸疑的氛圍。

調整現有電腦字型對Logo設計的重要性

編輯調整Logo採用的電腦字型，可以呈現象徵圖案無法完全表達的語意。簡單說，就是改變同一句話的「表達方式」。

比如說拉開文字間距，會使文字標誌感覺更為沉著、和緩；相反地，拉近文字間距，會使文字標誌感覺緊張而節奏明快。此外，線條較細的字體給人「說話聲音很細」的感覺、線條較粗的字體則給人「說話語調平穩」的感覺。

決定如何說話——包括說話時的音色、語氣與表達方式——正是編輯調整電腦字型於Logo設計的作用。Logo必須以少少的文字呈現想傳達的訊息，因此妥善調整電腦字型更顯重要。

無論是只有文字標誌的情況或是象徵圖案搭配文字標誌的情況，製作Logo時不一定會採用既有的字體。如果Logo有象徵圖案，象徵圖案才是主角，因此文字標誌必須稍微低調一些。然而即使如此，Logo採用的電腦字型還是會經過編輯。畢竟電腦字型大多設定為用於內文等處，如果不經過編輯而直接使用於文字標誌，會產生視覺上的干擾。Logo的文字量很少，人們會不禁更加留意文字細節。因此製作Logo時應該要將文字標誌視為符號來設計。

實際作業時，不妨先思考要以哪一種電腦字型來編輯。像是古典羅馬體（Old Roman）※、人文無襯線體（Humanist）※、幾何無襯線體（Geometric）※等。為了製作出各種特性的Logo，包括優美的Logo、吸睛的Logo，設計師必須具備字體的基礎知識。

圖為西點品牌摩洛索夫的新系列產品「GALETTE au BEURRE」的Logo。由於是傳統西點，因此採用帶有古典羅馬體氛圍的文字標誌。

以幾何學的方式調整結構的視覺效果，包括使文字標誌的橫線較直線來得細、使曲線更為圓滑等。

由於品牌強調使用優質奶油，因此以攪拌奶油時會出現的質感來設計襯線，較一般的襯線更為立體（藍色的部分）。

採訪／協力：赤井佑輔（paragram）、版權：GALETTE au BEURRE／摩洛索夫

※古典羅馬體——襯線體之一。襯線的部分呈三角形，是歷史悠久的字體，包括「Garamond」、「Caslon」等。
※人文無襯線體——無襯線體之一。保留羅馬體的骨架，柔和而帶有人性，包括「Gill Sans」、「Optima」等。
※幾何無襯線體——無襯線體之一。字體的骨架大多為直線、弧線等幾何圖形，包括「Futura」、「Avenir」等。

感覺親切&
可愛的Logo

- 令人覺得可愛而平易近人
- 設計核心會因不同受眾而有所差異
- 大多選用圓潤的字體、圖案、插圖
 與人物，令人看了就很開心
- 本章收錄以文字標誌為主的Logo、
 採用精緻插圖的Logo，包羅萬象

Friendly, Cute Logos

01 溫和的Logo

以圓潤的字體與曲線、令人倍感溫暖的手作感等呈現溫和氛圍的Logo，很適合目標受眾為女性的商品與設施，包括診所、沙龍等。

為了營造放鬆的氛圍，許多Logo會採用躍動的設計、自然的意象或柔和的顏色。

運用實例收錄了僅以線條柔和的蒂頭就呈現出蘋果的魅力等，令人印象深刻的作品。

■ 字體（font）

歐文選用無襯線體、日文選用Gothic體為主流用法，也可能選用手寫體等線條圓潤的字體。

■ 象徵圖案（symbol）

比起以直線為主的圖案，線條圓潤的圖案比較常見。此外，也有許多Logo採用樹木、流水等大自然的意象。

■ 色彩（color）

C60 M0 Y5 K0
R85 G195 B235

C50 M0 Y100 K0
R145 G195 B30

C0 M50 Y20 K0
R240 G155 B165

C15 M0 Y65 K0
R230 G230 B115

圓圓的眼睛感覺十分可愛
像是人物的Logo

圖為胃腸內視鏡暨內科診所的Logo。「內」字加上點＝眼睛，呈現「內視」的概念。

以內視鏡為意象的象徵圖案看起來像人臉，感覺很可愛。搭配溫和的字體，設計平易近人、老少咸宜。

點＝眼睛，宛如柔和的表情　　　線條較細的優雅字體

ヘンミ
胃腸內視鏡・內科
クリニック

_01

配色採用淡藍色、白色的組合

CASE

以具手作感的溫和字體
呈現樂器與DIY的樂趣

圖為DIY紙製掌上手風琴組合的Logo。以「了解」、「連結」為主題的DIY組合，採用了突顯手作感的溫和字體。

　　逐一調整Logo文字的角度與位置，不僅能使人感受到音色、旋律，也能營造歡樂的氛圍。

CASE

以較細的線條、粉彩的配色
呈現溫和照射的光線

圖為LaLaport沼津內資訊中心的VI。以關鍵字「資訊」為基礎，設計出猶如聚光燈般的象徵圖案。極細的線條、粉彩的配色給人柔和、溫暖的印象。

　　此外，十分容易辨識的文字標誌，亦很符合資訊中心的特性。

具手作感的字體　　　　　　角度與位置經過調整的文字

_01

細線構成的
簡單外觀　　　　粉彩的配色

_02

CASE

外觀簡單、
自然而溫和的Logo

圖為有機化妝品的Logo，產品特色為使用了自然生長於十勝千年之森的白樺樹葉精華。水滴形的圖案，象徵白樺樹葉與精華。

　　於白樺新芽般的青綠色葉片下方，配置以灰色線條描繪的水滴。感覺自然而溫和的Logo，明確傳達了「善待肌膚」的產品理念。

CASE

細緻、柔軟且充滿
法式料理香氣的Logo

圖為以葡萄酒、法式料理為主的烹飪教室Logo。強調「在家就可以做」，於Logo融入家的感覺。

　　圓潤的文字，並將「A」、「G」、「E」的橫線巧妙調整，搭配沉穩的粉紅色，使人感受到細緻、柔軟與法式料理的香氣。

_03

_04

EXAMPLE IN USE

以頭髮為意象的溫和Logo

圖為以頭髮為意象的髮廊Logo。以髮廊「溫和外觀下還是有所堅持」的理念,設計了令人印象深刻的手寫文字,並作為象徵圖案。

連接「m」、「o」、「l」三個字母的輪廓,耐人尋味。文字標誌儘管單純,卻採用帶有工藝感的襯線體。Logo整體感覺溫和,卻不失時尚品味。

_01

_02

_03

_04

_05

01_Logo　　**02,03**_名片　　**04,05**_票券

EXAMPLE IN USE

將瓦片屋頂設計為符號的溫和Logo

圖為平城宮遺跡歷史公園內咖啡館的Logo。設計團隊追溯平城京的歷史與文獻時，發現了「平城屋瓦」一詞——屋瓦的日文發音正是「IRACA」，且在平城京的時代相當普及。除了以IRACA作為咖啡館的名稱，亦以瓦片象徵平城京與當時人們的生活。文字標誌配合象徵圖案，採用溫柔的字體，令人印象深刻。

_02

_01

01_Logo **02**_標誌（室內／室外）

EXAMPLE IN USE

僅以蒂頭呈現蘋果魅力的Logo
令人印象深刻

圖為蘋果園的Logo，設計十分獨特。沒有文字標誌，象徵圖案僅以柔和的弧線描繪蒂頭，呈現蘋果的魅力，適用於各式各樣的媒材。

　包裝紙上的Logo與蘋果蒂頭的實際位置重疊，讓人感覺蘋果也在微笑——這樣的設計令人會心一笑，同時聯想到蔚藍的天空、充滿活力的有機農場等風景。

_04

_03

03_Logo **04**_包裝紙（上）／標誌（下）

OLDNEW

_01

B O N

HOSTEL &
CAFE, DINING

OSAKA

_02

MORIIZUMI
DENTAL CLINIC

_03

cabbege
flower styling

_04

_05

fushigi design

_06

01_
圖為韓國料理餐廳的Logo。象徵五感的象徵圖案與溫和的文字標誌宛如版畫。手繪風格的輪廓給人溫暖的印象。

02_
圖為兼營咖啡館、酒吧的小旅館的Logo。以「成為訪日旅客與當地文化的交流據點」的概念為意象，結合日式圖案與歐文文字。曲線圓滑的Logo感覺十分溫柔。

03_
圖為牙科診所的Logo。以簡單線條描繪森林與山泉的溫和設計，給人開闊、乾淨的感覺。無襯線體的字體亦是上選。

04_
圖為花店的Logo，店家提供將花與植栽運用於品牌行銷的服務。設計採用飽滿的無襯線體與線條較細的襯線體。

05_
此Logo為「小豆子誕生專案」，內容為在鎮上的新生兒誕生時贈送木箱與賀卡的專案。圓潤的手寫體搭配豆子的圖案，充滿溫和、可愛的感覺。

06_
圖為主營產品設計的設計事務所Logo。結合幾何學元素的文字標誌，同時以日文與歐文呈現，營造出簡單而溫和的氛圍。

_01

SUN-NANA

_02

_03

_04

_05

_06

01_
圖為購物網站的Logo。根據「Creative／Unique／Playful」的原則，以圓形、三角形、四角形設計的Logo，採用橘、灰藍與灰色，感覺溫和。

02_
圖為強調提高體溫、加強新陳代謝的沙龍Logo。尖端帶有圓點的字體給人懷舊、溫和的印象，搭配溫和的灰色、溫暖的橘色營造平易近人的氛圍。

03_
圖為2018年伊勢丹百貨新宿店耶誕活動的Logo。以耶誕老人與麋鹿為意象，呈現當時的主題「分享的耶誕節」。螢光橘與深綠色感覺很溫和。

04_
圖為公益Logo，凡支持乳癌復健瑜珈的人皆可免費使用。粉紅絲帶以溫和弧線呈現瑜珈的「y」字，平易近人。

05_
圖為伴手禮點心的Logo。融入漢字、日文假名、英、法文字母的文字標誌充滿童趣，但配色沉穩，是可令人同時感受到成熟、柔軟、圓滑並食指大動的設計。

06_
圖為NHK節目的Logo。以心形的絲帶呈現「心連心」的溫柔理念。除採用平易近人的綠色、粉紅色與黃色，圓潤的字體亦給人溫暖的印象。

02　感覺親切的Logo

此類Logo大多以柔軟的文字標誌、充滿類比感的設計與生活中的意象來呈現，給人親切而平易近人的印象。

搭配溫和的配色，可使Logo整體感覺更加柔軟。先決定主色彩再思考設計，也是很好的做法。

同時，讓「誰」感覺親切會因意象與設計不同而改變，設計時得仔細觀察目標受眾。

■ 字體（font）

歐文大多選用無襯線體，而日文大多選用Gothic體。此外，選用手寫體、筆畫圓潤或比例寬闊的字體的情況亦很常見。

■ 象徵圖案（symbol）

大多採用曲線圓滑的圖案，或房子、動物等生活中的意象。有些Logo會以簡單的外觀營造平易近人的印象。

■ 色彩（color）

C0 M30 Y80 K0 R250 G190 B60	C90 M15 Y15 K0 R0 G150 B200
C70 M0 Y100 K0 R70 G175 B55	C10 M100 Y100 K0 R215 G10 B25

以鬍鬚意象來設計象徵圖案
感覺親切

圖為不動產公司的Logo，以卡通人物的鬍鬚為意象，可愛的象徵圖案獨具特色。

文字標誌保留直線與直角，但使尖角變得圓滑，仍給人柔和的印象。加上適當留白，營造穿透而平易近人的氛圍。此外，考慮到經常運用於室外招牌等處，設計時特別留心Logo的辨識度。

鬍鬚的意象

花沢不動產

使文字標誌的尖角變得圓滑

_01

CASE

以彎曲的線條、寬闊的外觀
呈現溫暖與開放的感覺

圖為創投企業家培育實驗室的Logo，主要領域為地方創生。以自然的文字標誌搭配圓角的房子，給人平易近人的印象。刻意使「LAB」作為底線的一部分，創造出不完全封閉的穿透感。經過計算而不令人感覺僵硬的平衡感也是設計的重點。

_01

CASE

即使手繪也沒問題的
簡單設計

圖為獨立選書的書店Logo，設計採用店名的「双」字與獅子鼻子的意象。

　刻意採用可讓店主輕易手繪出Logo的簡單設計，給人歡樂而親切的印象。

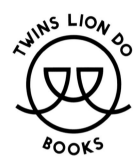

_02

CASE

感覺立體的環形
給人柔和、容易親近的印象

圖為企業Logo，以綿密絲線突顯企業原本從棉花買賣事業起家。

　同時以三種顏色與形狀結合的環形，呈現過往至今的歷史、現在的事業與未來的展望。網眼狀的留白、溫和的配色與橫向比例較長的文字標誌，皆給人容易親近的印象。

WATANI

_03

CASE

以布料、絲線
營造柔和的氛圍

圖為根據織品品牌的VI製作的Logo。

　以兩塊立體布料呈現品牌名稱的象徵圖案，給人柔軟、微風吹拂的印象。文字標誌部分，用絲線連接了以圓形為基礎的文字，也感覺平易近人。

_04

EXAMPLE IN USE

維持絕佳平衡感的笑臉Logo

圖為兒童照護專案的Logo，主要對象為罹患神經系統疾病、心血管疾病、癌症等重大疾病的兒童。笑臉Logo左側的眼睛是鶴見（TSURUMI）的第一個字母「T」，而「T」的位置會因照護場所而產生變化。

　　儘管笑臉Logo給人親切而獨特的印象，但畢竟是重要設施，因此排版與配色皆經過縝密計算。設計看似簡單，但細節中可見將曲線、日文假名濁音的點改成圓形等，十分重視彈性與豐富度。右側的眼睛「H」加上睫毛，感覺就像是在眨眼呢。

_01

_02

_03

_04

_05

_06

01_Logo　　**02**_Logo變體　　**03**_室外標誌　　**04**_室外門貼　　**05**_目錄封面　　**06**_商務用品

EXAMPLE IN USE

以米勒的《播種者》為基礎
設計全新的象徵圖案

圖為複合設施Logo，包括「書店」、「咖啡館」與「工作空間」。岩波書店於創業地點神保町設立全新的複合設施，期待成為「書與人的交流據點」。

　岩波書店的象徵圖案，取自米勒的《播種者》，長年來為人所知。為呈現其背景、歷史與概念，而以此為基礎設計全新的象徵圖案「讀書者」。

_02

神保町ブックセンター

with Iwanami Books　_01

01_Logo　　02_店鋪外觀（上）／杯墊與餐墊（下）

EXAMPLE IN USE

以器皿為意象的可愛Logo

圖為奈良創作者Mono（モノ）的工藝品店「ATO」的VI與周邊文具。在日本關西地區，小孩會說「あーとぉ」（A_TO）來表達謝意。為了呈現純粹的感謝之情，便決定以此為店名。

　以器皿為意象的象徵圖案設計成說「A_TO」時的嘴型，而位置可因運用情況而調整。Logo採用銀色，使整體設計感覺中性而洗練。此外，採用質感特殊的紙張，亦給人手作與傳統的印象。

_04

03_Logo　　04_店鋪用品

_03

_01

_02

_03

_04

キモチ
カタチ

_05

千歳 わくわくわくファーム

_06

01_
圖為店鋪Logo。以家人溝通的場域——房屋為意象，圓潤的外觀給人平易近人的印象，也使無襯線體的文字標誌感覺比較柔和。

02_
圖為家飾店的企業社會責任（CSR）活動Logo，呈現種子逐漸長成心形的模樣。同時，將圓潤的象徵圖案，作為文字標誌中的英文字母「c」來使用。

03_
圖為以成熟女性為目標讀者的月刊Logo，概念為「每天都要活得時尚」。以柔軟的曲線呈現女性放鬆、愉悅的面貌。

04_
圖為美髮產品的Logo。為強調產品低價格、高品質的賣點，刻意採用簡單的設計。手寫體給人容易親近的印象。

05_
圖為全新送禮風格的企劃Logo，概念為「使送禮者的心情成形」。以柔軟的圓形呈現送禮的心意。

06_
圖為持續就業輔導Ｂ型事務所的Logo。雲朵的外觀感覺平易近人，而稍微經過調整的「わ」字感覺逐漸放大，呈現「雀躍」（わくわく）的心情。

_01

_02

_03

_04

_05

_06

01_
圖為雜誌特輯的Logo。筆觸溫柔的插圖感覺很親切。海鷗嘴裡啣著的果實寫著連載的次數。文字標誌採用容易閱讀的Tsukushi Antique S Gothic體。

02_
圖為髮廊Logo。設計以看似樹木的文字組合與店名「琥珀」（是天然樹脂化石也是寶石）為意象，搭配粉橘色以營造溫暖的氛圍。

03_
圖為寺廟Logo。以配色溫和——三種濁色——的插圖與字體呈現「在人與生活之間」的概念與各種元素。

04_
圖為電視節目的Logo。文字標誌以簡單而容易親近的字體吸引目光，而淡綠色的強調符號也可以運用於電視節目中。

05_
圖為Chichiyasu新版蘇打飲料的Logo，圓潤的文字標誌感覺懷舊而溫柔，與Chichiyasu的Logo、人物十分相襯。

06_
圖為幼稚園的Logo。以星球為意象的象徵圖案搭配圓潤的文字標誌。其中，深藍色象徵圖案右上的黃色星星特別顯眼。

03 可愛的Logo

近年適用「可愛」的概念的範圍越來越廣泛，因此雖然都說可愛，但類型越來越多。

正統的可愛大多以圓潤的文字、詼諧的意象呈現，適用於目標受眾為女性或兒童的Logo。不過即使文字標誌與意象的組合給人滑稽、驚訝的印象，還是可以設計得很可愛。

■ **字體（font）**

歐文大多選用無襯線體，而日文大多選用Gothic體、線條較粗的字體等。選用原創字體或編輯調整現有字體的情況也很常見。

■ **象徵圖案（symbol）**

象徵圖案除了以心形、動物、笑臉等呈現可愛的感覺，許多Logo會直接以融入意象的文字標誌作為象徵圖案。

■ **色彩（color）**

| C0 M40 Y100 K0 R245 G170 B0 | C0 M60 Y10 K0 R240 G135 B170 |
| C40 M0 Y100 K0 R170 G205 B5 | C75 M30 Y0 K0 R40 G145 B210 |

將文字與數字設計成五官
完成可愛的人臉

圖為珍珠奶茶專賣店的Logo。店名為「Tea Malsan」，日文聽起來就像是名為「圓圈桑」的人物。因此以珍珠（粉圓）為意象，將「T」、「o」、「3」設計成可愛人物的五官。另一方面，文字標誌採用簡單俐落的字體，使整體設計更加均衡。

以調皮的圓圈桑為概念，運用於多種適合人臉的場景。運用實例請參考P.119。

將「T」、「o」、「3」設計成可愛人物的五官

_01

簡單俐落的文字標誌使整體設計更加均衡

CASE

以文字的外觀與巧妙平衡
呈現可愛、沉穩的感覺

圖為環保品牌的Logo，主要業務為回收舊塑膠袋重製成其他產品。象徵圖案的「P」以塑膠袋為意象，並將文字標誌設計成經過剪裁、拼貼、縫合的模樣。

仔細調整每個字母的高度、切線位置來維持巧妙平衡，因此Logo除了可愛，也給人沉穩印象。

CASE

以充滿歡樂的氛圍
賦予三角形各種意義

圖為書系Logo。三角形的象徵圖案，象徵此書系由三間出版社合作。

此外三角形也很像邁向未來持續往上的箭頭、APeS的「A」。面向正前方的臉，呈現書系誠摯面對讀者與出版的態度。一方面給人值得信任的印象，一方面感覺可愛而平易近人。

_01

_02

CASE

令人想起媽媽手作點心的
溫暖Logo

圖為甜點定期宅配服務的Logo，服務以辦公室等職場為主。產品強調就像是由媽媽親手製作般的用心與美味。

彷彿以水性彩色筆書寫而成的文字標誌，充滿手作的感覺給人溫柔的印象，而自然的配色也是亮點之一。

CASE

以小朋友吃麵包為意象的
樸實Logo

圖為吐司專賣店的Logo，強調完全不使用食品添加物，可以安心食用。以小朋友吃麵包為意象的Logo感覺很可愛、親切。

令人聯想到吐司的棕色漸層、樸實的字體等，都呈現出溫暖的印象。

_03

_04

EXAMPLE IN USE

移動簡單的三角形即可產生多種變化

圖為日本全國的三越伊勢丹百貨舉辦「2.14 VALENTINE'S DAY」的活動Logo，採用簡單的三角形組合成可愛的設計。

　　「V」、「A」的三角形分別象徵男性與女性，看起來像是正在交換禮物的情侶。接著將眾多的「男性」與「女性」排列成心形，傳達出「在伊勢丹百貨加深情感」的印象。

_01

_02

_03

_04

_05

_06

01_ Logo　　　　　02_公關形象圖

03_影像廣告　　　04_館內POP

05_陳列　　　　　06_館內POP

EXAMPLE IN USE

以音符為意象的笑臉Logo
給人平易近人的印象

圖為音樂會Logo。日本北九州小倉的「同樂會」（たのしいかい）為每年舉辦的音樂發表會，Logo以音符組成的笑臉為意象，對參加音樂發表會的孩子及家人都很親切。

　　簡單的象徵圖案可以運用於各種場景與媒材，是一款無論出現在哪裡都能使人會心一笑的Logo。

_02

_01

01_Logo　　02_花型胸章（上）／海報（下）

EXAMPLE IN USE

適用於招牌與杯子的調皮Logo

圖為P.116的珍珠奶茶專賣店Logo。調皮吐出舌頭的「圓圈桑」適用於招牌、杯子等各種場合。

　　同時一如右圖下方，可以透過改變「圓圈桑」的五官，來呈現各種表情。

_04

_03

03_Logo　　04_店鋪外觀（上）／飲料（下）

POSTA
COLLECT

_01

LEAGUE

_02

hair salon
zouba™
human & dogs

_03

フジ虎ノ門
こどもセンター

_04

HEART.
CATcH

_05

THE BAKESHOP

_06

01_
圖為郵局產品的品牌Logo。象徵圖案的小鳥是傳說帶來幸福而在日本非常受歡迎的黃鶺鴒、黃眉黃鶲，圓圓膨膨的設計十分可愛。

02_
圖為共享工作空間的Logo。以「LEAGUE」的「L」、「G」為意象的設計有時像笑臉（L是嘴巴）、有時像人頭（L是下巴線條），相當可愛。

03_
圖為髮廊的Logo。象徵圖案取店名的「zou」（日文的「大象」）設計成大象。可愛而簡單的Logo適用於各種場景。

04_
圖為兒童綜合照護中心的Logo。以「接受所有兒童患者」的概念為基礎，圓潤的設計給人溫柔的印象。人物的粉紅色臉頰十分可愛。

05_
圖為企業Logo。為傳達抓住人心的感覺而選用強烈的文字，給人俐落的印象。刻意突顯出「ART」與負責人喜愛的「CAT」，使Logo更具節奏感。

06_
圖為杯子蛋糕專賣店的Logo。以杯子蛋糕為意象的Logo採用許多半圓形。線條兩端的圓角很可愛。

_01

KAMIYAMACHO

SHIBUYA
TOKYO

_02

_03

_04

_05

_06

_07

_08

_09

01_
圖為「LEON」活動的Logo。因GALA PARTY的發音在日文中與響尾蛇雷同而有此靈感。

02_
圖為商店街的Logo。將「奧」字設計成人形的文字標誌笑臉迎人，給人可愛而親切的印象。

03_
圖為地區服務的Logo，手繪造型感覺很歡樂。「EE」加上眼睛後感覺有點呆呆的，相當可愛。

04_
圖為活動Logo。以插圖與愛心呈現「祝福大家喝了拿鐵後能積極向前」的概念。

05_
圖為展覽Logo，「貓」字設計成貓臉可愛極了。不同場景與媒材，會調整貓臉表情與文字標誌。

06_
圖為學生就業輔導手冊Logo。「ねじ」即「螺絲」。刻意將「じ」濁音的點鏤空，顯露「しあわせ」（幸福）的涵義。

07_
圖為講座Logo，內容為時尚產業就職培訓。僅以直線組成的文字標誌給人簡單俐落的印象。

08_
圖為ＧⅠ賽馬的Logo。使櫻花花瓣散布於文字中，呈現櫻花溫柔飛舞的氛圍。

09_
圖為ＧⅠ賽馬的Logo。以偶像或動漫常用的設計元素，突顯這次是雌馬大賽。

04 自然的Logo

DESIGN TIPS

自然風格的設計十分適合有機商品、食品等與大自然有關的商品與服務。

　　最常見的做法是在象徵圖案中採用樹木、花卉、風、太陽等令人聯想到大自然的意象與配色，並搭配中性的文字標誌。此外，刻意調整字體而使字體不那麼精緻，也能有效降低數位感。

■ **字體（font）**

歐文大多選用無襯線體，而日文大多選用Gothic體。線條粗細不一，大多偏好簡單、中性的字體。

■ **象徵圖案（symbol）**

經常直接採用樹木、花卉、風、太陽等大自然意象，營造天然的氛圍。意象越是單純，Logo的設計性越高。

■ **色彩（color）**

C85 M50 Y90 K25 R35 G90 B55	C75 M0 Y100 K0 R35 G170 B55
C90 M10 Y0 K50 R0 G100 B145	C60 M95 Y95 K55 R75 G15 B15

CASE

以象徵圖案與文字標誌
呈現森林裡的樹木

圖為度假屋的Logo，此度假屋位於北海道一個小鎮的山丘上。象徵圖案以樹枝組合成「Q」，而MAOIQ的「I」亦設計成樹枝的模樣，使設計具一致性。

　　此Logo溫柔地呈現「在大自然中度過悠閒時光」的自然設計。

以樹枝組合成的「Q」

_01

連結象徵圖案與文字標誌的設計

`CASE`

組合大寫字母與小寫字母
以原創字體設計獨特Logo

圖為園藝業者的Logo，提供設計、製作、維護等一條龍服務。主色彩設定為令人聯想到植物的深綠色。

　　Logo上半部為粗體的大寫字母，而下半部為細體的小寫字母，除了呈現該業者的獨特性，Logo本身看起來也像植物。

`CASE`

將文字設計成毛豆
有趣而溫柔的Logo

圖為企業Logo，主要業務為冷凍技術顧問。將企業名稱「edamame」（日文的「毛豆」之意）每個字母圓圈的部分設計成毛豆。亮綠色搭配較細的線條，給人溫和的印象。

GREEN SPACE

_01

_02

`CASE`

以山坡與樹木
呈現大自然的溫和

圖為牙科診所的Logo，以象徵山丘的傾斜線條，搭配水彩畫般的三棵樹及背景的歐風山麓與小鎮風情。除去背景可運用於各種場景，給人溫和、自然的印象。

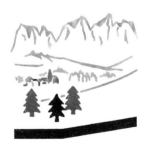

_03

`CASE`

以簡單的象徵圖案
強而有力地主張品牌概念

圖為企業Logo，主要經手有機／自然農法並販售蔬菜加工品。由於企業名稱有「與自然共生」的意義，因此以令人聯想到樹根、葉脈、蔬菜剖面、河流與山脈的象徵圖案巧妙呈現。

　　主色彩設定為溫和的薄荷綠，使Logo感覺更加自然。

_04

EXAMPLE IN USE

以「太陽」來象徵蘋果品種名稱「旭」

圖為位於北海道北見的蘋果園Logo。由於這種酸味明顯的蘋果品種名稱為「旭」，因此以太陽為意象。搭配線條較細的文字標誌，組成溫和的設計。

「A」、「P」、「F」、「R」、「M」等字母以山脈、樹木為意象的字體設計而成，令人感受到蘋果園豐饒的自然環境。包裝使用感覺天然的牛皮紙，Logo則以金色呈現。周圍的雲朵、星星、樹木與花卉等插圖，營造身處鄂霍次克海域周邊的氛圍。

_01

_02

_03

_04

_05

_06

01_Logo

02,03_旭蘋果酒

04,05_水果醬料

06_包裝

_02

EXAMPLE IN USE

以正方形與由點點組成的圓形呈現大自然

圖為展覽的Logo，展出內容為陶藝家寺村光輔製作的器皿，以及攝影家小野田陽一拍攝的照片。展覽名稱的「土」象徵器皿、「光」象徵照片，而Logo則將「土」與「光」的概念以抽象圖案來呈現。

Logo以簡單正方形與由點點組成的圓形呈現自然情景。其中，由點點組成的圓形可能會視情況只取1/4。簡單的Gothic體搭配柔和的線條，感覺富有生命力。

_01

01_Logo 02_咖啡豆包裝（上）／硬殼筆記本（下）

EXAMPLE IN USE

將企業Logo印章
蓋在天然植物的插圖上

圖為企業Logo，主要業務為混合植物精華以打造全新空間、香氛空間設計、香氛產品開發與拓展原創品牌。此Logo的設計概念為「只要為植物蓋上這間企業的Logo，就能像是施展魔法般創造全新的商品與空間」。此外，小川奈穗的植物插圖感覺十分溫柔。

_04

_03

03_Logo 04_禮品包裝

しゅしゅの森保育園

forest of chouchou

_01

_03

_04

QUATTRO

BOTANICO

_05

COCOSHIGA

_06

01_
圖為托育機構的Logo。法文的「chouchou」是「可愛、喜歡」之意,以簡單線條組成的可愛森林感覺很天然。

02_
圖為托育機構兼花店的Logo。以綠色水彩描繪的象徵圖案,自然地呈現守護孩子的檞寄生,而文字標誌也採用溫柔的字體。

03_
圖為國際橄欖油協會的推廣活動的Logo。橄欖油的插圖與主色彩的綠色感覺十分天然。文字標誌也給人富有生命的印象。

04_
圖為活動的Logo,推廣愛努語的「イランカラプテ」(你好)以作為北海道接待旅客的關鍵字。以愛努圖騰為意象設計成了一個造型愛心。

05_
圖為男性化妝品Logo。四片葉子重疊的設計,搭配曲線和緩的「Q」、「R」呈現簡單俐落而游刃有餘的高級感,傳達出紳士氛圍。

06_
圖為店鋪的Logo。一筆畫描繪的琵琶湖感覺就像穿著和服的女性頸部。隨處可見巧思的設計使Logo感覺天然而溫柔。

_01

_02

_03

FLOT

_04

_05

_06

01_

圖為應用程式的Logo，提供即時查詢熱門食材的服務。以直線構成的生鮮食品插圖，自然而帶有尖端科技感。

02_

圖為2008年札幌藝術總監俱樂部的Logo。窗簾的皺摺描繪著縮寫「SADC」。隨風搖擺的模樣感覺天然而放鬆。

03_

圖為和服店Logo。象徵圖案的葉子與文字標誌僅以直線構成，給人俐落、天然而時尚的印象。

04_

圖為販售壁紙、桌巾、家具與生活雜貨的店鋪Logo。縱向比例較長的無襯線體刻意做得不那麼精緻，呈現自然風格。

05_

圖為成吉思汗鍋餐廳的Logo。象徵圖案以成吉思汗鍋為意象，而文字標誌則以篆書體呈現店名「群」，搭配歐文組合而成。Logo線條的滲透感給人天然的印象。

06_

圖為有機餐廳的Logo，將店名「ape」（義大利文的「蜜蜂」之意）以海軍藍與橘色的沉穩配色繪製成插圖。墨水般的手寫筆觸給人溫暖而親切的印象。

05 插畫風格的Logo

將Logo繪製成插畫，除了視覺上很容易辨識，亦可傳達單靠文字標誌無法呈現的資訊。

此類Logo通常會為了營造特殊氛圍而特地設計專屬人物。插畫給人的印象會因風格而改變，諸如可愛的、溫柔的、平易近人的，十分多元。

運用實例收錄兒童飾品品牌等，以商品路線為考量的Logo設計。

■ **字體（font）**

大多以插畫為主，或以插畫搭配文字標誌。字體多元，會依照插畫風格選擇。

■ **象徵圖案（symbol）**

大多以插畫本身作為象徵圖案。除了呈現商品或服務的插畫，特地設計專屬人物的情況亦很常見。

■ **色彩（color）**

C0 M100 Y100 K0 R230 G0 B20	C80 M0 Y0 K0 R0 G175 B235
C0 M65 Y85 K0 R240 G120 B45	C100 M50 Y100 K0 R0 G105 B60

CASE

以充滿魅力的插畫
營造特殊氛圍的Logo

圖為手工餅乾品牌的Logo。為了向英國文化的歷史與傳統致敬，而將出現在英國眾多傳說中的精靈繪製成插圖，作為象徵圖案。

可愛又平易近人的插圖營造了特殊的氛圍，具有令人忍不住拿起來欣賞的魅力。

傳統與歷史的示意圖
（旗幟、紋章、王冠）

令人感到不可思議的神奇世界觀

_01

CASE

以可愛人物的插圖
呈現業務內容

圖為提供不動產服務的企業Logo,而設計以人物為中心。設計成房屋精靈的「ietty」,頭上戴著「屋頂」,Logo以插圖呈現出業務內容。

文字標誌也採用圓潤、討喜而可愛的設計,與插圖的風格相同。

_01

CASE

以美式鬆餅插圖
設計溫和的Logo

圖為強調零添加物的鬆餅預拌粉的Logo。為了呈現美味、溫和與安心,以簡單而溫和的插圖作為象徵圖案。乳黃色搭配鮮黃色,使Logo更加柔軟。文字標誌的線條與插圖輪廓線相同粗細,也給人單純的印象。

_02

CASE

以可愛的狐狸親子
營造溫馨氣息

圖為歐式麵包店的Logo,特色是筆觸溫和的狐狸插圖。

選擇狐狸是因為狐狸是穀物之神,對美食相當了解。懷舊的文字標誌也與插圖十分相襯,設計耐人尋味。

_03

CASE

以具象徵性的插圖
呈現香港的特色

圖為GI賽馬的Logo,而文字標誌的襯線與造型充滿異國風情。

上有高樓大廈街景、賽馬場,下有中國風雲朵,呈現比賽場地香港的特色。

_04

EXAMPLE IN USE

以故事人物插圖作為象徵圖案

圖為兒童飾品品牌的Logo。概念為「我／我和媽媽／我和奶奶／我和小孩一起在生活中使用的飾品」，將具有故事氛圍的可愛人物設計為Logo。

除了主角的小女孩，還有熊、熊貓、兔子等各種動物，可以運用於各種商品。

_01

_02

_03

_04

_05

_06

01_Logo

02_各種角色

03_餅乾

04_包裝

05_徽章

06_購物袋

EXAMPLE IN USE

以山藥豆腐丸為意象
設計人物圖案

圖為商品「Gammo」的Logo，主張讓消費者輕鬆品嘗不分世代與國籍都喜愛的萬能食材「豆腐」。商品名稱則是從山藥豆腐丸的日文「Ganmodoki」（がんもどき）而來。

設計了名為「Gammo」的人物，使Logo活潑而受歡迎。將番茄莫札瑞拉起司沙拉、明太子等顛覆傳統口味的山藥豆腐丸加上Ⓖ標誌，視為經過「Gammo」認定，設計充滿童趣。

_02

_01

01_Logo　　**02**_紙杯

EXAMPLE IN USE

象徵圖案與文字標誌
融為一體的Logo

圖為石川直樹K2攝影展的Logo，於THE NORTH FACE推出Summit系列全新商品時舉辦。採用將世界最高峰「K2」與文字「K2」融為一體的設計。

Logo的「2」看起來就像山的稜線與登山路徑，白色T恤印上K2的黑白照片，也突顯了照片的存在感。

_04

_03

03_Logo　　**04**_T恤

_01

_02

_03

_04

_05

_06

01_
圖為JR Tower 10週年的活動Logo。將「1」和「0」手牽手的可愛插圖直接設計成Logo。簽字筆的手描筆觸搭配鮮豔的色彩，活潑而親切。

02_
圖為輔導民眾投入照護產業的企劃Logo。以「踏出創業的第一步」為核心，將「K」設計成昂首闊步的模樣。

03_
圖為村上隆所主辦的「GEISAI #10」活動Logo。由於主題為藝術觀點，而將「g」搭配眼睛插圖設計成象徵圖案。「g」的襯線與眼睛插圖的睫毛相互呼應。

04_
圖為於龜島川邊麵包店兼營立飲咖啡吧的店鋪Logo。將咖啡、麵包與烏龜組合成象徵圖案，搭配簡單的文字標誌。

05_
圖為活動Logo。以鬍鬚道具的插圖呈現「變身！」這項主題，手繪風格的插圖給人溫柔的印象。

06_
圖為將會場、設施視覺化的設計活動Logo。球體展望台、電視與飛機等意象，搭配具有夏季感的藍色與黃色，歡樂又充滿活力。

_01

HHS
HOKKAIDO
HERPETOLOGICAL
SOCIETY
北海道爬虫両棲類研究会

_02

FAN
TAS
TIC
MAR
KET

_03

カモン ウドン
KAMON UDON

_04

SUSHI
WINE
BAR
EIKI

_05

applause

_06

SPECIAL PARTY
LEON THE NIGHT CLUB 2018
From Panzetta Girolamo

_07

Soholm Cafe
SINCE 2004
SAMVÆR MED
FAMILIE OG VENNER,
BÅDE UDE OG
HJEMME.
SØHOLM CAFE.

_08

01_
圖為神奈川縣武藏小杉地區再造計畫的VI，呈現跨越世代以打造繁榮街區的概念。

04_
圖為飯店附設餐廳的Logo。以插圖呈現筷子夾起烏龍麵的模樣，宛如水引繩結。

07_
圖為活動Logo，主題為禁酒時代的美國，會場名稱為「GLION MUSEUM」，因此以酒與獅子為意象。

02_
以簡單的直線與圓形，描繪青蛙插圖與縮寫「HHS」，營造平易近人的氛圍。

05_
直接以壽司、紅酒圖案設計成直白的Logo。縱向比例較長的排版與深藍色調使Logo具日式風格。

08_
圖為提供北歐料理的咖啡館Logo。以令人聯想到維京人的旗幟為重點，搭配手寫體與無襯線體，設計出如紋章般的象徵圖案。

03_
圖為以市集為主題的活動企劃Logo。以插圖呈現充滿活力的市集。

06_
圖為獨立書系「applause」的Logo，呈現「製作出讓人不禁想拍手的書籍」的出版理念。

06 清爽的Logo

近年極簡主義的生活風格很受歡迎,因此以簡單或較細的線條構成並大量留白的Logo也很流行。盡可能刪除多餘元素的設計可以有效地營造整齊清潔、游刃有餘的氛圍。

此外,這種Logo十分適合與不同的媒材或設計結合。運用實例收錄了許多好看的黑白設計Logo。

■ 字體(font)

清爽的Logo大多選用線條較細的字體,並會根據空間調整字距、改編字體。

■ 象徵圖案(symbol)

許多清爽的Logo會直接將文字標誌作為象徵圖案,搭配線條簡單如符號般的意象也很出色。

■ 色彩(color)

C0 M0 Y0 K100 R35 G25 B20	C0 M0 Y0 K0 R255 G255 B255
C100 M70 Y0 K0 R0 G80 B160	C100 M5 Y0 K0 R0 G155 B230

CASE

以山形線條、微向右上傾斜的文字標誌組成清爽的Logo

圖為成衣品牌的Logo。由於據點位於富士山旁,而以象徵富士山的山形線條、稍微向右上傾斜的文字標誌組成Logo。

簡單的線條、大量的留白、將「M」的尖角變得圓潤等設計,都給人清爽的印象。

簡單的線條

_01

略為圓潤的字體

CASE

將文字標誌設計成
輕快的象徵圖案

圖為服飾系列商品的Logo。以直線、瘦長的無襯線體組成的「TRUNK」、形成曲線的「FALL IN THE」，來呈現行李箱的意象，直接將文字標誌作為象徵圖案。

稍微傾斜的設計使Logo具躍動感，而給人輕快的印象。

_01

CASE

以上下兩條斜線
夾住傾斜的文字標誌

圖為麵包店兼咖啡館的Logo。店名「foodscape!」是將「food」（食物）與「landscape」（地景）結合的全新詞彙。

傾斜的文字標誌呈現與日本各產地各生產者合作的概念。上下兩條斜線看起來既像領結，也像大聲公，給人歡樂、清爽的印象。

_02

CASE

以大量留白而具躍動感的「8」
呈現無限大的療癒能量

圖為會員制沙龍的Logo，提供安撫身心的空間。藉由調整「8」的線條粗細、強弱與形狀，呈現無限大的療癒能量。

配置於上下的「sista」與「SALON」分別採用襯線體與無襯線體，取得了恰到好處的平衡。位於中央的「8」有大量的留白，給人清爽、沉穩的印象。

_03

CASE

以直線設計所有元素
感覺乾淨俐落而具一致性

圖為針灸院的Logo。象徵圖案以店名的「鴿子」為意象，四周環繞著簡單、乾淨的文字標誌。

所有元素皆以直線設計，營造具一致性的氛圍。每字的筆畫開頭加上像是墨漬的裝飾，提升了Logo整體的完成度。

_04

EXAMPLE IN USE

使開口寬闊、提升感光度的設計

圖為酒吧neobar的Logo。neobar希望成為東京用賀地區的年輕人與社區發展中心，因此設計了一個細緻的寬幅Logo。

「n」的開口寬闊，呈現有容乃大的氣度。以相同原則設計的原創字體採用較細的線條，給人清爽的印象。可以廣泛地運用於招牌等各種場景。

_01

_02

_03

_04

_05

01_Logo

02_招牌（上）／酒吧外觀（下）

03_海報

04_酒吧用品

05_原創字體

EXAMPLE IN USE

透過積木組成的「街」字呈現企業願景

圖為建設公司的Logo。由於此公司主要於北海道網走市從事土木、設備與除雪等工程，而以「建設並守護網走市」為概念來設計Logo。透過積木組成的「街」字呈現「為網走市辛勤工作而受市民喜愛」的願景。

就算乍看之下沒有發現「街」字，積木的設計也有「街道」的感覺，將業務內容融入網走市的街道中。以簡單圖形組成的象徵圖案，搭配感覺十分穩定的文字標誌，象徵社長、社員與公司的誠懇。主色彩採用象徵誠懇的白色。

_01

_02　　　　　　　_03　　　　　　　_04

_05　　　　_07

_06　　　　_08

01_Logo　　　**02**_旗幟　　　**03**_胸章　　　**04**_保溫瓶　　　**05**_資料夾　　　**06**_T恤　　　**07**_工程帽　　　**08**_主視覺

_01

_02

MOMI & TOY'S
CRÊPERIE

_03

_04

_05

LOUNGE & LAB

_06

01_
圖為服飾系列商品的Logo。以輕井澤的群山為意象繪製插圖，搭配線條簡單而沿著山形排列的文字標誌，感覺很清爽。

02_
圖為法式餐廳的Logo。將重心移至上方而感覺平易近人的文字標誌，左右搭配兩條斜線，使整體維持巧妙的平衡。

03_
圖為可麗餅店的Logo。以典雅而不失休閒感的法式攤販為意象，妥善組合了襯線體、手寫體與無襯線體。

04_
圖為IT企業的Logo。象徵圖案以拉丁文「ALO」（「培育」之意）為意象，柔軟而平整的線條呈現出自由而日漸茁壯的模樣。

05_
公司名稱為「squu」（救う，日文的「拯救」之意）。文字標誌以伸出的手為意象，採用手寫風格，給人溫柔的印象。

06_
圖為兒童學習機構的Logo。以「一起玩科學的地方」為宗旨，象徵圖案採用輪廓線、苯環（碳的六元環）等元素，維持巧妙的平衡。

P'PARCO
25th Anniversary

_01

AITONE
DIRECTIONS

_02

LUMINE SPECIAL DAYS
LIFE IS JOURNEY
4.6 THU - 5.7 SUN

_03

Mu·Su·Bu

_04

smørrebrød
KITCHEN
nakanoshima

_05

EINS
PRINT
MUSEUM

_06

01_
圖為百貨公司P'PARCO 25週年的
Logo。P'PARCO位處多元文化共
存的池袋,採用簡單俐落的字體
展現「兼容並蓄、持續向前」的
態度。

02_
圖為企業Logo。獨特的文字標誌
以直線與曲線構成,令人印象深
刻。同時,將「A」與「O」設計
成三角形與橢圓形並採用土耳其
藍、珊瑚紅色,是整體的亮點。

03_
圖為LUMINE商場的活動Logo。
以宛如橋梁的弧形絲帶與無襯線
體營造歡樂的氛圍。搭配手寫
文字,可以使線條更加柔和、溫
暖。

04_
「MUSUBU」在日文中是指「結
合」,因此刻意以粉紅色的線條
連接Logo的文字。透過改變字母
大小與調整字距等設計,給人簡
單、清爽的印象。

05_
圖為北歐鄉土料理「開放式三明
治」專賣店的Logo。以文字標誌
與線條呈現開放式三明治這道料
理的樣貌,十分清爽,主色彩的
土耳其藍也恰如其分。

06_
圖為印刷大廠的企業博物館Logo。
以微彎的藍色長方形、簡單的無
襯線體組成清爽而大方的設計。

Logo與配色

色彩具有獨特的形象與心理效果，據說只要將這些特徵運用於企業識別、形象策略等，就可以左右人們的感覺與情感。本書在此列出11種具代表性的色彩及其形象和心理效果。

色彩	形象	關鍵字
紅色	紅色的視覺訴求最強烈。與生命有很密切的連結，像是血液、太陽、火焰等，給人鮮明而強烈的印象。常見於節日、促銷廣告等場合。紅色是日本企業最常使用的色彩，但在歐美有警告之意。	熱情、興奮、狂熱、挑戰、活力、力量、生命、能量、爭強鬥勝、長壽、溫暖、憤怒、危險、警戒、威嚇、華麗、辛辣
粉紅色	粉紅色給人可愛、健康的印象。具母性、安穩的形象，常見於目標受眾為女性的商品或點心。然而如果沒有拿捏好分寸，在日本會給人腥羶色的印象，值得留意。	母性、可愛、溫柔、甜美、戀愛、情感、年輕、幸福、浪漫、憐愛、華麗、做作、虛弱、撒嬌
橘色	橘色位於紅色與黃色之間，給人溫暖、朝氣蓬勃的印象。據說有促進溝通的效果，常見於與人有關的服務型企業。	朝氣、溫暖、溫度、感覺很美味的、明亮、活力、健康、愉悅、挑戰、熱鬧、快樂、休閒、顯眼
棕色	棕色是孕育植物的大地色彩，對人類來說也是不可或缺。給人沉穩、安心、溫暖的印象。	自然、沉穩、堅毅、安心、樸素、保守、切實、成熟
黃色	黃色明亮而視覺訴求強烈，有令人心情開朗的效果。具警告的效果，與黑色的組合常見於道路或工地的標誌。在日本，想突顯活動力的企業常見使用黃色；但在歐美，黃色因為是猶大衣服的色彩而有「背叛」的負面形象。	明亮、鮮豔、天真爛漫而無邪、活潑、輕快、積極、希望、喜悅、幸福、躍動、熱鬧、幼稚、提醒、騷亂、危險、緊張、輕率、焦慮、奇特
綠色	綠色是中性色彩，可以搭配任何色彩。綠色亦是大自然的色彩，給人安心而療癒的印象，常見於藥局、衛生產品及希望突顯穩定感的情況。令人聯想到新鮮的綠色，對伊斯蘭教而言是神聖的色彩。	自然、沉穩、療癒、年輕、清爽、新鮮、生命力、成長、再生、環保、安全、和平、健康、公平、努力、尚未成熟、平凡、保守、優柔寡斷
藍色	藍色有鎮定心神的效果。藍色是大海、天空的色彩，除了感覺開闊，也有冷靜與神祕的一面。由於給人清爽、乾淨、安心與沉穩印象，是全世界最常使用於Logo的色彩。據統計，藍色也是日本人最喜愛的色彩。	冷靜、孤獨、清廉、純粹、寧靜、知性、冷酷、謙虛、慎重、清爽、信任、公平、自由、誠實、憂鬱、寂寞、悲傷、冰冷
紫色	紫色由紅色與藍色混合而成，而每個人對紫色的印象大不相同。常見於美妝、時尚、設計、音樂、戲劇等藝術領域。紫色在日本自古以來都象徵著高貴，但在其他國家卻有些負面形象。	高貴、高級、高雅、美麗、神祕、神聖、不可思議、優雅、華麗、魅力、藝術、知性、中性、女性、日式風格、成熟、不舒服、惡毒、凶象、下流、不安、複雜
白色	白色既是無彩色也是膨脹色，反射最多光線而極具彈性，可以搭配任何色彩。給人清廉、善良、純粹等印象，常見於日本企業Logo。然而，白色在歐美象徵認輸、在東亞象徵喪葬、死亡等，還是有負面形象。	純粹、神聖、整潔、透明、純淨、和平、自由、善良、潔白、淨化、寬廣、輕盈、未來、嶄新、信任、坦率、祝福、緊張、虛無、薄情、潔癖、冷淡、不可靠
灰色	灰色位於黑色與白色之間，極具彈性，可以搭配任何色彩。採用灰色背景會使整體設計更加穩定。灰色給人高雅、沉穩的印象，常見於教育等專業及汽車、手錶等高價商品的Logo。	高雅、高級感、冷酷、時尚、都會、沉穩、和諧、穩定感、知性、成熟、灰暗、憂鬱、曖昧、不安、悲傷、無力、樸素、不透明、薄弱
黑色	黑色為無彩色，會吸收所有光線。儘管比其他色彩厚重、灰暗，但給人強悍、威嚴、穩重等印象，常見於突顯沉穩、高級感的企業。儘管黑色感覺高級而優雅，但在日本等東亞地區也有死亡、黑暗等負面形象。	高級感、威嚴、厚重、冷酷、俐落、高雅、優質、絕對、強悍、成熟、無限、昏暗、拒絕、孤獨、恐懼、黑暗、沉默、絕望、封閉感

LUMINE托育服務

圖為LUMINE商場托育服務的Logo，將兩個心形設計成如拍動羽翼的蝴蝶。蝴蝶的2個心形象徵家長與孩子的連結，以及家長與LUMINE的連結，而蝴蝶本身就像是在享受購物的母親。為了突顯溫馨感而採用暖色系的柔和Logo，蘊含著家長與孩子、家長與LUMINE等各種關係。由於是托育服務，Logo便以「宛如孩子的繪畫作品」呈現，並留意使用的色彩。

採訪／協力：石黑篤史（Creative studio OUWN）、版權：LUMINE托兒服務／LUMINE

令人感到可靠 &
安心的Logo

■ 腳踏實地、平衡穩定的Logo形象，
　給人信賴感與安定感
■ 象徵圖案、文字標誌與整體設計都
　要維持平衡
■ 歐文大多選用無襯線體，而日文大
　多選用Mincho體
■ 本書也收錄許多使用其他字體的設
　計

Trusted, Reliable Logos

01 令人感到可靠的Logo

許多情況都需要令人信賴的Logo，而此類Logo大多以四角形、圓形等形狀維持巧妙平衡，外觀複雜的設計比較少見。

此類Logo傾向採用有信賴、誠懇、理性等印象的藍色系色彩。比起明亮的淺藍色，此類Logo更適合穩重的深藍色。

除了藍色系Logo，運用實例亦收錄三款令人感到可靠的日式風格Logo。

■ 字體（font）

歐文、日文皆傾向選用均衡、穩定的字體，且多為線條適中的標準體。

■ 象徵圖案（symbol）

此類Logo大多採用直線、四角形、正圓形等均衡的形狀。比起外觀複雜的設計，此類Logo更適合一目了然的簡單外觀。

■ 色彩（color）

C100 M85 Y50 K20 R0 G55 B85	C100 M90 Y20 K0 R15 G55 B125
C75 M10 Y0 K0 R0 G170 B230	C25 M100 Y80 K0 R190 G25 B50

沉穩的象徵圖案搭配強而有力的文字標誌完成令人感到可靠的設計

圖為企業Logo。基於「創造人、創造商品、創造豐饒」的經營理念，而在構成象徵圖案的三個部位融入「創造」的意義，將這三個「創造」合起來看便是品牌首字母「Y」

感覺沉穩的象徵圖案採用微暗的紅色、強而有力的無襯線體，給人值得信賴的印象。

微暗的紅色

線條較粗的無襯線體

_01

CASE

以六法全書為意象
呈現感覺十分誠懇的Logo

圖為法律事務所的Logo。仔細觀察，才會發現象徵圖案以日文的片假名「ヨコチ」（「橫地」之意）呈現六法全書排列在書架上的模樣。

根據象徵圖案設計的文字標誌，無論縱向排列、橫向排列都很穩定，給人誠懇的印象。配色採用沉穩的深藍色與四色黑，亦有相同的效果。

_01

CASE

以家徽風、篆書體、深藍色
設計感覺穩重、可靠的Logo

圖為企業Logo。專營食材且熟悉鮮魚，而將成群的鮮魚融入如家徽般的象徵圖案中。

家徽風的象徵圖案、文字標誌的篆書體與整體採用的深藍色，都給人誠懇的印象。

_02

CASE

以穩定的設計、簡單的色彩
完成令人感到可靠的Logo

圖為企業Logo。採用襯線體的「R」、「P」搭配建築物意象，外觀單純。腳踏實地而上方帶有尖端的設計，象徵企業宛如大樹向下紮根般穩定、並持續向上生長。

此外，白色、黑色與天藍色的組合給人沉穩而可靠的印象。

_03

CASE

以深藍與淺藍的組合
打造清爽而值得信賴的形象

圖為公益社團法人日本運動禁藥管制機構（JADA）為宣傳「FAIR PRIDE」的Logo。其概念為「以公平的體育競賽打造公平的社會文化」，因此以簡單俐落的心形與直線呈現。心形區分成兩塊，深藍為JADA的主色彩、淺藍為象徵公平的天空。沉穩與清爽的組合感覺十分可靠。

_04

直排橫放的三個數字「1」
提升整體設計的完成度

圖為日本酒「三好」的Logo。生產「三好」的酒廠創立於1915年，而此Logo亦運用於酒瓶與相關宣傳品。

　　「三好」的「三」象徵酒麴、白米與純水，也象徵賣家、買家與社會，為了使三者諧調而取名「三好」。設計Logo時也以此概念為中心。

　　由於三者都很重要，缺一不可，因此將「三」設計成直排橫放的三個數字「1」──以設計呈現酒廠真摯的態度。

_01

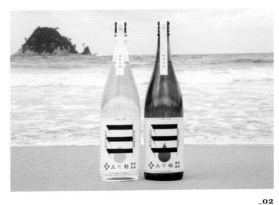

_02

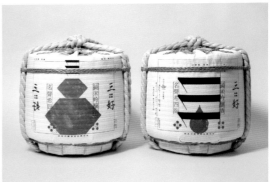

_03

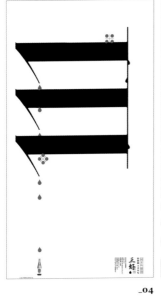

_04

_05

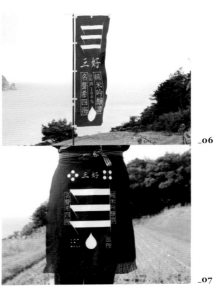

_06

_07

01_Logo　　**02**_酒瓶　　**03**_季節限定的冬季酒樽　　**04**_海報－01　　**05**_海報－02　　**06**_暖簾　　**07**_圍裙

以如家徽般的簡單外觀
呈現信賴感

圖為二手服飾與生活用品專賣店（GREEN GROCERY
STORE）的Logo。象徵圖案融入店名「八百屋」、人
與人之間的「緣份」，而以「八百」、「圓」為意象
設計。

　　以日式風格而如家徽般的Logo，打造值得信賴的
印象。

_02

_03

GREEN GROCERY STORE

_01

01_Logo　　02_名片　　03_店鋪牆面

以商品外觀為意象的象徵圖案
搭配手寫體的文字標誌

圖為長崎滷香五花肉包子的Logo，特色是將長崎料
理「滷五花肉」放入包子中。

　　首先將商品視覺化，以上下的弧線連接成圓形，
令人一看就知道商品是包子。

　　接著採用手寫體
的文字標誌，強調
企業持續改良、進
化的精神，在嶄新
的概念中仍不忘初
衷。

_05

_04　　04_Logo　　05_包裝

礎屋
ISHIZUEYA inc.

_01

YADORU
KYOTO

_02

CPR
TRAINING BOTTLE

_03

OSAKA BAY WHEEL
HARBOR HOSTEL

_04

KAWASAKI
MACHINERY

_05

Shi bun no San
made in Japan

_06

01_
圖為建設公司的Logo，直接以家徽作為象徵圖案。橫向比例較長的文字標誌感覺穩重，主色彩採用藍色，給人可靠的印象。

02_
圖為京都市的旅館的Logo。圓形的象徵圖案以「宿」為意象，搭配簡單的襯線體與無襯線體，呈現旅館融入街景的沉穩風情。

03_
圖為保特瓶心肺復甦術訓練套組的Logo。以心形與波形呈現按壓心臟使血液循環的施作方法，給人均衡而值得信賴的印象。

04_
圖為公寓式飯店的Logo。以摩天輪為意象的象徵圖案簡單俐落，而暗紅色與地基部分的波紋感覺沉穩而可靠。

05_
圖為企業Logo，象徵圖案以第一個漢字「川」結合英文的「K」。為方便不同事業採用不同色彩，盡可能簡化Logo的設計，感覺十分專業。

06_
圖為休閒和服品牌的Logo。品牌名稱為「四分之三」（3/4），便以三個正方形設計如家徽般的象徵圖案，看起來很像和服領口。襯線體給人可靠的印象。

SHINSEN SECURITY SERVICE

_01

稅理士法人 be

_02

_03

_04

TSUCHIDA
DENTAL CLINIC

医療法人 誠英会
土田歯科医院

_05

_06

01_
圖為保全公司的Logo。以警報為意象設計出簡單的象徵圖案，完整呈現業界特色。採用縱向與橫向比例接近正方形的Mincho體，給人穩定而可靠的印象。

02_
圖為稅理士（類似台灣的「記帳士」）法人的Logo。以圓潤的象徵圖案搭配有稜有角的Mincho體，呈現稅理士事務所三代相傳值得信賴的歷史。

03_
圖為設計公司的Logo。象徵圖案由「中央的支柱=建築」＋「平衡的兩端=企劃顧問＆設計」呈現，完成以三種元素輔助「T」的設計。

04_
圖為滑雪場的Logo。以「手稻山」的「手」字意象來呈現微微傾斜的滑雪場與山脈。搭配無襯線體的文字標誌，以較粗的線條呈現沉穩的氛圍。

05_
圖為牙科診所的Logo。以魯賓花瓶（Rubin's vase）為意象，展現診所真摯面對每一位患者的態度。左右對稱的設計給人可靠的印象。

06_
圖為建築師事務所的Logo。為了突顯手作感而將手掌設計成房子的外觀。圓潤的設計令人感到安心，而深棕色與米色的組合十分沉穩。

02 穩定感極高的Logo

穩定感極高的Logo有許多共通點,像是傾向設計成四方形或正圓形。

此類Logo的關鍵在於平衡,不只是象徵圖案、文字標誌,Logo整體往往會設計成長方形。此外,較粗的線條也可營造穩定感。

運用實例收錄以源氏香的圖為意象的共享工作空間Logo。

■ 字體(font)

歐文大多選用無襯線體,而日文大多選用Gothic體,且大多採用半粗體。橫向比例較長的字體也很常見。

■ 象徵圖案(symbol)

以四方形、正圓形等上下左右均衡的簡單圖形為主,線條較粗的圖形也很常見。

■ 色彩(color)

■	C0 M0 Y0 K100 R35 G25 B20	▧	C0 M0 Y0 K15 R230 G230 B230
■	C5 M95 Y100 K0 R225 G40 B20	■	C70 M0 Y70 K0 R60 G180 B110

從建築物的特徵獲得靈感
令人感受到悠久歷史的Logo

圖為以宮城縣石卷市指定文化財進行再造的文化交流設施「舊觀慶丸商店」的Logo,其前身為過去繁華一時的百貨公司。象徵圖案概念為「文化的百貨公司」,以其外牆獨特的磁磚為靈感,簡單俐落地呈現建築物的特徵。

文字標誌令人感受到悠久的歷史,穩定感十足,突顯文化財的重量。

簡單俐落地呈現建築物的特徵

旧観慶丸商店

FORMER KANKEIMARU SHOTEN

_01

雅趣的文字標誌

CASE

以上下對稱的象徵圖案
呈現穩定感

圖為御飯糰品牌的Logo。品牌概念為「將當場製作的真心傳達至全世界」而以製作御飯糰時的手勢為意象。

正圓形的象徵圖案以上下對稱的設計呈現平易近人的穩定感。

_01

CASE

線條較粗而左右對稱的圖案
使Logo整體均衡而穩定

圖為會員制健身俱樂部的Logo。理念為「研磨原石，提升自我」，因此以鑽石為象徵圖案的意象。線條較粗而左右對稱的圖案，搭配線條較粗的無襯線體，給人安心的印象。

_02

CASE

以橢圓形構成象徵圖案與文字標誌
提升穩定感

圖為提倡重視運動障礙症候群（Locomotive Syndrome）的網站Logo。以兩個橢圓形構成「L」，呈現自臥床狀態起身的模樣，含有希望能消除患者長期臥床情況的意義。

橢圓形長軸的尺寸為正圓形直徑的兩倍，各方面的比例恰到好處。搭配以橢圓形構成的文字標誌，均衡而穩定。

_03

CASE

將直線構成的縮寫字母
融合進均衡的六角形

圖為提供電子商務系統的企業Logo。以信賴感、人與人的連結為主題，以E、C、H與六角形的組合呈現優異的效率與團隊能力。

包括大自然的蜂窩、雪的結晶、碳元素等，大家都知道六角形是平衡而極具效率的形狀。搭配交錯的E、C、H，呈現人與商品之間的狀態。

_04

EXAMPLE IN USE

在正圓形中融入各種訊息
完成沉穩的設計

圖為「BOOK LAB TOKYO」的Logo，是一間兼營咖啡館與活動空間的書店。象徵圖案以核心「書＝Book」的「B」與「K」為意象，搭配書本開啟時形成的V字，盡可能呈現書的模樣。由於融入了飛躍的概念，使Logo看起來就像噴泉、海鷗。此外，Logo看起來也很像家徽，給人沉穩印象。

_01

_02

_03

_04

_05

_06

01_Logo	02_杯套
03_工作人員圍裙	04_自店內拍攝玻璃門上的Logo
05_結合Logo與店內照片的視覺設計	
06_名片	

EXAMPLE IN USE

以源氏香的圖為意象的方塊設計

圖為共享工作空間的Logo，服務對象為從事全球化與在地化工作的人。考量會有許多外國使用者，象徵圖案以日本香道中的組香「源氏香的圖」為意象（「組香」是根據香味繪出或說出圖騰名稱的遊戲，而「源氏香」是以《源氏物語》為主題來進行組合）。

　文字標誌配合象徵圖案的寬度，將Logo整體設計為四方形，給人穩紮穩打的印象。此外，根據Logo製作原創「角字」字體（江戶文字的一種），期待使用者藉由江戶文化的連結產生更多交流。

_02

_03

_01

01_Logo　　02_招牌　　03_運用實例

EXAMPLE IN USE

以穩定感極高的象徵圖案
搭配如幾何圖形般的文字標誌

圖為京都鐵塔內商業設施的Logo。以「就像參道（SANDO）般連結京都車站與周邊商圈，讓人們享受購物、美食與文化的三重（SANDO，日文寫作「三度」）饗宴」為概念，將京都鐵塔設計成穩定感極高的象徵圖案。

　文字標誌部分，設計了如幾何圖形般的原創字體，而且有襯線體、無襯線體兩種版本，妥善運用於館內的標示。

KYOTO TOWER
SANDO
FOOD HALL | MARKET | WORKSHOP　　_04

_05

04_Logo　　05_室外標示（上）／設施內部導覽圖（左下）／
室內展示（右下）

LEON

_01

ROOMIE

_02

_03

_04

bestsound

_05

_06

01_
圖為月刊的標題Logo。極力去除多餘裝飾，以較粗的無襯線體大膽呈現力道與速度。充滿存在感與穩定感的設計給人大氣的印象。

04_
圖為企業Logo。為呈現「連結人與人」的理念而將V設計成絲帶。同時採用縱橫比例幾乎相同的字體，穩定度極高。

02_
圖為網路媒體的新版Logo。傳承過去房子的外觀，並將缺角的「R」設計成煙囪，象徵「補足欠缺的資訊」。整體給人沉著、穩重的印象。

05_
圖為助聽器業者的Logo。小寫字母比大寫字母晚發明，因此文字標誌以小寫字母象徵「進化後的形式」。將「b」與「d」設計成左右對稱，呈現穩定感。

03_
圖為服飾品牌JUN的新版Logo。以「純血」為主題而將註冊商標符號®與「Red」結合。將「n」與「u」設計成形狀相同的無襯線體，使設計具均衡感。

06_
圖為專營國內旅遊的旅行社Logo。融入旅行的元素並採用較粗的線條，給人穩定、飽滿而不過於通俗的印象。

THREE STUDIO

Yoga Pilates & Organic Juice

_01

Nakanishi Accounting Office

_02

10月は 東京 オリンピック 50

_03

TERABYTE Inc.

_04

TAKASAKI

Exterior & Garden

_05

東京国際消防 防災展 2013

Tokyo International Fire and Safety Exhibition 2013

_06

01_
圖為瑜伽工作室的Logo。配合象徵圖案的「H」，調整「THREE」與「STUDIO」的橫向比例，使整體維持巧妙的平衡。

02_
圖為會計師事務所的Logo。以「n」、「a」、「o」組成的迴紋針象徵人與人之間深厚的信任，並以較粗的線條來呈現。

03_
圖為1964年東京奧運50週年紀念節目的Logo。以四層的結構使標題顯得不那麼長，並採用長方形的設計給人沉穩的印象。

04_
圖為影像製作公司的Logo。以公司名稱「TERABYTE＝兆」為象徵圖案，搭配基本的文字標誌，完成簡單而穩定的設計。

05_
圖為企業Logo，主營設計庭園，因此將一個圓形拆成兩部分，呈現建築物與庭園融為一體的關係。搭配較暗的色彩使橫向比例較長的文字標誌給人沉穩的印象。

06_
圖為活動Logo。為強調日文的標題而交錯配置消防的主色彩。消防車的插圖有畫龍點睛的效果。

03 簡單看不膩的Logo

Logo要能歷久彌新,簡單看不膩絕對是條件之一。

除了中性而俐落的設計,均衡而柔軟的氛圍、詼諧的巧思等設計都能符合這項條件。

這些巧思可使設計更具雅趣,並巧妙呈現Logo的概念。

■ 字體(font)

歐文大多選用無襯線體,但日文選用Gothic體與Mincho體的情況都十分常見。線條粗細不一,但以中性而不極端的字體為主。

■ 象徵圖案(symbol)

偏好簡單、端正的造型,有些Logo會加上看似不經意的點綴。此外,以文字標誌當作象徵圖案的情況也很常見。

■ 色彩(color)

C30 M30 Y30 K100 R20 G2 B1	C0 M0 Y0 K40 R180 G180 B180
C100 M100 Y0 K60 R3 G0 B75	C0 M95 Y95 K30 R185 G25 B10

將人們熟知的事物
以簡單的輪廓配置

圖為餐廳的Logo,主要提供中華料理與葡萄酒。以茶葉、月亮與供盤等店名元素為意象,巧妙而均衡地配置出充滿時尚感的Logo。

主色彩僅採用深藍色,具一致性的氛圍給人沉穩的印象。單純以象徵圖案構成的Logo可以運用於各種場景與媒材。

巧妙而均衡地配置
簡單的輪廓

_01

以深藍色創造一致性

CASE

極力去除多餘的裝飾
完成簡單而線條流暢的文字標誌

圖為髮廊的Logo。數字「7」、「n」與「v」採用無襯線體，極力去除多餘的裝飾，以三條線完成只有文字標誌的Logo。同時，將數字「7」、「n」與「v」的筆畫轉折處修圓，流暢的線條令人印象深刻。

_01

CASE

將店名設計成翻開書頁的模樣
完成均衡的Logo

圖為書店 f3 的Logo。f3位於新潟縣，主要販售新出版與二手的攝影集。Logo的設計重點為將店名設計成翻開書頁的模樣。

文字標誌採用簡單的無襯線體，線條的粗細與象徵圖案相同。此外，象徵圖案與文字標誌的間距等細節皆經過縝密的計算。

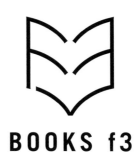

BOOKS f3

_02

CASE

以中性且強調基礎的設計
呈現柔軟而具彈性的應對能力

圖為企業Logo。以中性且強調基礎的設計，呈現設計公司面對各種不同的業界需求，皆能妥善應對的能力。

將SEESAW的「e」與「a」設計成相同外觀但上下顛倒的文字，象徵多元的觀點，完成簡單而賞心悅目的Logo。

相同外觀但上下顛倒的文字

圓潤而具彈性的字體

_03

CASE

於外觀發揮巧思
使樸實的Logo顯得精緻

圖為雙語飲食文化雜誌《Rice》的Logo。雜誌以飲食切入，自各種角度觀察生活風格與文化，而Logo也盡可能樸實。將「R」上方的字腔設計成「米」的外觀，突顯「Rice＝米」的主旨，令人百看不厭。

米的外觀

樸實的無襯線體

_04

EXAMPLE IN USE

以黑色塊狀、白色線條構成
簡單而具普遍性的Logo

圖為將福島縣會津地區的農家傳統服飾重製成現代服飾的再生品牌「n'」的Logo。

　以黑色塊狀、白色線條構成的簡單Logo，呈現不受時代氛圍拘束的品牌概念，設計融合新舊而具普遍性。

_01

_02

_04

_05

_03

01_Logo　　02_海報

03_門簾　　04_店舖用品

05_T恤

EXAMPLE IN USE

以簡單的字體與配色
呈現堅硬、卓越的特質

圖為鈣質補給保健食品的Logo。以簡單的字體呈現
鈣質的堅硬，並將「A」的一部分設計成點點，使
Logo整體具躍動感而不會令人感到無趣。

　相對於簡單的Logo，包裝則是搭配象徵礦物質的
銀色、企業識別色的紅色，以呈現保健食品的形象
與品質——這樣的設計運用於該系列的各種產品。

_02

_01　　　　01_Logo　　02_商品包裝

EXAMPLE IN USE

將具象徵性的設計
融入簡單俐落的文字標誌

圖為一橋大學主導的社團法人、研究所等三個組織
的Logo。兼具格調與辨識度的簡單設計，十分適合
學術機構，並可與各組織通用的象徵圖案結合使用。

　為了使相關人員一眼就可以認出，因此採用一橋
大學內具象徵性的建築物——兼松講堂的正面輪廓
來設計，令人印象深刻。

_04

HSEP　　　HMBA　　　HACM

_03

_05

03_Logo　　04_信封局部示意圖　　05_信封（240×332mm）

AMENITY HOME
YOSHIHARA

_01

Car workshop

_02

杉山雄司
税理士事務所

Yuji Sugiyama Tax Office

_03

_04

一橋ビジネススクール

_05

SAVOR

_06

01_
圖為土木工程公司的Logo。以「使人們聚集的一棵樹」為概念，以A、Y與房屋為基礎來設計。強而有力卻不失溫柔的外觀，給人簡單、放鬆的印象。

02_
圖為汽車保養廠的Logo。為「O」、「A」賦予變化的文字標誌，給人嶄新的印象。象徵圖案則設計成令人聯想到擋風玻璃與引擎蓋的形狀。

03_
圖為稅理士事務所的Logo。融入縮寫的Y、S、¥、$、陰陽符號、棒球等元素，使圓形、直線與曲線維持巧妙的平衡，完成百看不厭的設計。

04_
圖為企業Logo，業務內容以輔助新創或先進產業為主。將簡單的文字標誌搭配灰色的「L」組成四方形，設計富有巧思。

05_
圖為一橋大學商學院（P.29）的日文Logo。由於不常單獨使用，便著重於與歐文Logo搭配的一致性。字體粗細、筆畫與襯線的對比度，都根據歐文Logo調整。

06_
圖為西點品牌的Logo。透過減少「A」與「R」的筆畫，使Logo給人更簡單俐落的印象。文字之間維持良好平衡，令人百看不厭。

CHM
HITOTSUBASHI UNIVERSITY
CENTER FOR HOSPITALITY MANAGEMENT

_01

PIET

_02

STANDARD
BOOKSTORE
COFFEE & BOOKS

_03

_04

studio yōggy

_05

_06

01_
圖為一橋大學照護管理人才開發中心的VI。以簡單的文字標誌搭配照護的「H」，完成簡單看不膩的設計。

02_
圖為活頁資料夾品牌的Logo。由於是日常生活中大量使用的文具，而以百看不厭的無襯線體來設計文字標誌。

03_
圖為STANDARD BOOKSTORE咖啡館書屋的Logo。結合襯線體與無襯線體的設計饒富趣味，十分吸睛。

04_
圖為北海道製天然乳酪專賣店的Logo。均衡而巧妙的文字標誌令人印象深刻。天然乳酪的外觀搭配形成對話框的小尾巴，象徵店名中的「こえ」（聲音）。

05_
圖為瑜伽工作室的中性Logo。文字標誌呈現溫和、現代、以開闊心胸接收全新氣息的態度。以「Y」為意象設計成樹木的象徵圖案給人呼吸順暢的印象。

06_
圖為公車比較服務的Logo。象徵圖案組合了外觀不同的公車，呈現從各種角度比較公車的服務。文字標誌則是在日文濁音的「點」下工夫。

設計全系列Logo的意義

Logo是企業、品牌、商品、服務的「門面」，廣泛運用於各種媒材。即使只算紙面、室內外標示等媒材，也有各種尺寸、外觀比例與素材質感。要巧妙而均衡地配置Logo，必須預想運用於各種媒材的情況，並於完成設計時提出。

　　包括網路、電視、智慧型手機、影像媒體、應用程式等，Logo的運用範疇日益多元。只要出現全新的視覺媒材，Logo也勢必會出現。為此，設計Logo時必須考慮正片、負片等多種版本。

　　根據不同媒材調整版本，使Logo的運用具一致性——相信這樣的做法會是未來的主流。

圖為器皿品牌「toool」的Logo。包括文字標誌、象徵圖案，均將所有尖角修圓，給人圓潤的印象。
　　文字標誌有日文平假名、歐文兩種版本，而且都有橫書與直書的版本，可以根據媒體調整。
　　比如說最下排的Logo是根據群馬縣民眾所皆知的事情——「群馬縣的形狀看起來像是飛翔的鶴」——設計而成，並與客戶的企業名稱「三美堂」相結合。
　　運用Logo的商品本身色彩不同，Logo便以簡單的黑色、白色為主色彩，但也另外設計了金色、銀色、紅色等版本。

採訪／協力：佐藤正幸（Maniackers Design）、版權：（股）三美堂

以文字為基礎的Logo

■ 幾乎不會直接使用現成字體，編輯
調整現有字體或使用原創字體的情
況十分常見

■ 不僅能透過語意，更能透過字形來
表達Logo想要傳達的概念與訊息

■ 本章收錄了各種運用於Logo的造型
文字，以及僅以文字呈現的耐人尋
味Logo等

Logos and Lettering

01　以文字為基礎的Logo

DESIGN TIPS

以文字為基礎的Logo，主角自然是能將文字變得像藝術品般的電腦字型。設計字體、活用文字形狀、或以令人意外的組合運用字體等，呈現的手法十分多元。

此外，由於文字是主角，辨識度、令人印象深刻的力道等都很重要。運用實例收錄以江戶時代庶民之間流行的四角廣告字體「角字」為意象的攝影集書名Logo等。

■　字體（font）

歐文、日文選用的字體都非常多元，除了調整現有字體、原創字體，也有可能組合不同字體。

■　象徵圖案（symbol）

根據文字的配置與組合所呈現的形狀，此類Logo幾乎都將文字標誌直接當做象徵圖案。

■　設計手法（idea parts）

·削除文字的一部分　　·結合不同字體的文字

CASE

刻意將企業名稱換行呈現
以傳達特定訊息

圖為設計公司的CI。由於企業名稱源自巴西亞馬遜河的逆流現象，因此刻意將Logo換行呈現。

一般來説，企業名稱不會換行，此處刻意換行是為了突顯「不輕信常識的態度」。

以客製化字體設計的Logo令人印象深刻。同時從外觀就可以看出，這款Logo預設運用於媒材的左下角。

以三行呈現　　　客製化字體

_01

這款Logo預設運用於媒材的左下角

CASE

以圓滾滾的眼睛為意象
完成充滿童趣的Logo

圖為女裝品牌「SONO」的童裝副牌Logo。將品牌名稱「SONO」做成小孩子的臉龐，並呈現好奇心十足的表情，設計充滿童趣。

　圓滾滾的眼睛象徵小孩子，片假名部分採用細緻的線條，但刻意將濁音的點修圓──削弱時尚感卻不顯得廉價，保留品牌知性的一面。

小孩子的臉龐……　圓滾滾的眼睛

細緻的線條　　　　　　　　　_01

CASE

以簡單而柔軟的文字
呈現隨性又平易近人的氛圍

圖為咖啡館的Logo。以一筆一畫完全不採「挑」法的線條設計原創字體，呈現隨性又平易近人的氛圍。

　此外，搭配三行氛圍相近的歐文，使整體更加均衡。

KISSA
SEN
TOSHI

_03

CASE

Logo融入產品的特徵
以突顯產品的機能性

圖為機能型辦公椅的Logo，產品特徵為以折紙般的多面體記憶身體的動作。

　將上述產品特徵融入文字標誌，而以多面體呈現。

　結合三角形、四角形、梯形的Logo令人印象深刻，同時有效突顯產品的機能性。

猶如折紙般的文字

FLIP FLAP

三角形、四角形、梯形　　　　_02

CASE

跳脫刻板印象
耐人尋味的精緻設計

圖為舞台劇的Logo，內容改編自芥川龍之介的文學作品《羅生門》。

　透過名為芥川龍之介的主角，將故事大篇幅地改編成遠遠超乎人們想像的內容，完全跳脫人們對《羅生門》的刻板印象。

　僅以相同粗細的直線設計字體，完成耐人尋味的精緻設計。

_04

EXAMPLE IN USE

削除文字上方一部分
呈現品牌名稱與概念

圖為產品設計公司的品牌Logo。為呈現「SOGU＝削除」的概念，而採用削除文字上方一部分的設計。文字不以水平呈現，是為了呈現「嶄新的觀點」、「洞察的眼光」。

　不僅左下右上的斜向文字使Logo整體更具一致性與原創性，瘦長的字體亦突顯了工業設計的印象。

_01

_02

_03

_04

_05

_06

01_ Logo　　　02~05_商品照片

06_傳單照片

EXAMPLE IN USE

以填滿空間的文字
呈現人們聚集於此的概念

圖為攝影集《日日"HIBI"TSUKIJI MARKET》的書名Logo。以日式上衣「半纏」為意象設計的文字，靈感來自江戶時代庶民之間流行的四角廣告字體「角字」。

　填滿空間的文字，過去用來呈現歌舞伎等劇場座無虛席的狀態。此Logo傳承此概念，以這樣的設計呈現市場人山人海的狀態。

_01

01_Logo　　02_海報

EXAMPLE IN USE

均衡融入各種文字元素

圖為打越製茶農會的VI，主旨為守護石川縣加賀市的茶田與製茶技術。VI於農會成立70週年時從頭設計，包括Logo與商品包裝皆煥然一新。Logo上半部取自加賀藩分支大聖寺藩的家徽——梅缽紋，呈現白山山脈與茶田。

　此外，中央以圓圈框住「打」字、左右配置日文平假名與篆書體，下半部則是採用Maru Gothic體。各種文字元素經過縝密計算，完成精緻的設計。採用簡單的設計，使包裝老少咸宜。

_04

打越製茶組合

_03

03_Logo　　04_包裝

_01

_02

_03

_04

_05

_06

01_
圖為印度烤雞專賣店的Logo。看似隨機以不同尺寸的多種字體組成,卻確實符合黃金比例。

02_
圖為大和房屋概念店的Logo。店名「Cocoom」取自「繭」(cocoon),象徵「窩居於自己的世界」。目標受眾為女性,設計十分優雅。

03_
概念為「RENEWAL AGING＝最棒的是隨時擁有全新的現在」的品牌Logo。將O與A設計成●與▲,使視覺效果更具韻律感,令人印象深刻。

04_
圖為企劃Logo,主旨為構想出連結人與人的全新內容。採用圓形與點點,設計出平易近人而具個性與人味的文字。全黑的「&」點綴其中如畫龍點睛。

05_
圖為兒童家具組的Logo。結合不同字體與排版方式,完成具躍動感的文字標誌,以呈現兒童家具提供的樂趣。

06_
圖為TOKYO MIDTOWN禮品活動的Logo。由於有許多外國觀光客,而刻意以歐文與如落款般的日文漢字呈現禮品活動主張──「日式款待精神」。

_01

_02

_03

_04

_05

_06

_07

_08

_09

01_
圖為員工餐廳兼咖啡館的Logo。由於位於公司的地下室,而採用象徵樓梯的線條。

02_
圖為商品Logo。以襯線體與Mincho體呈現柔和清爽的風格,並以手寫字給人溫暖的印象。

03_
圖為咖啡館兼餐館的Logo。以具躍動感的方式配置手寫文字,呈現「喧鬧」與「人潮」。

04_
圖為概念店Logo。著重設計「S」與直書的店名以突顯手工感。

05_
圖為活動/團體的Logo。巧妙配置兩個詞彙,使其具一致性。

06_
圖為電影片名Logo。以水痕呈現「沉溺」的感覺,細緻而充滿戲劇性。

07_
圖為期間限定店的Logo,以在日文中意思為「考場」、「交場」與「工場」的「KO—BA」呈現印刷現場的魅力。

08_
圖為職人手工皮件品牌的Logo。以俐落的小寫字母完成高雅而洗練的設計。

09_
圖為企業Logo。LINQs的「Q」以兩條線組成,融入「連結」與「關係性」的概念。

02　調整文字架構的Logo

將部分或整個文字設計成象徵圖案，不僅可以使Logo具有個性與豐富的表情，亦可從語意與字形呈現Logo想要傳達的訊息。

　　此類Logo的呈現手法多元，而由於幾乎都是以文字標誌為主，確保文字的易讀性非常重要。運用案例收錄以幾何圖案設計的攝影集書名Logo等。

■　字體（font）

歐文、日文選用的字體都很多元，於文字的一部分融入其他元素的情況也很常見。

■　象徵圖案（symbol）

大多直接採用文字標誌作為象徵圖案，或以「組合字」作為象徵圖案。

■　設計手法（idea parts）

・反轉文字　　　　　・活用文字的形狀

LOGO　　　　　LOGO
OꓻO⅂

以將棋棋盤與棋子為意象
搭配中性的字體

圖為山形縣天童溫泉地區多家旅館、飯店合作成立的旅宿品牌Logo。以天童市名產將棋棋子為主要意象：將棋棋盤象徵天童市的土地、將棋棋子象徵在天童市活動的人們。

　　採用中性的字體，特徵為不限制文字與格線的排列方式，可以根據情況修改成各種模式。

將棋棋盤與棋子

中性的字體　　　　可以根據情況修改成
　　　　　　　　　各種模式

_01

CASE

結合相反元素的字體
設計新舊共存的Logo

圖為日光江戶村博物館的Logo。假想現代生活的各種事物仍承繼江戶的精神,設定了「有機而類比的元素＝江戶」、「無機而數位的元素＝現代」,並巧妙融入Logo設計。

比如說漢字就結合了手寫文字與數位符號兩種元素。

_01

CASE

反轉文字
完成如倒映在水面的設計

圖為髮廊的Logo。由於店名「hasi」在日文中有「橋梁」與「筷子」兩種意思,因此Logo採用如倒映在水面的設計。

滑順的手寫文字與兩條直線的組合,看起來既像橋梁也像筷子,同時蘊含連結、重新觀察並檢視關係與場域的意義。

_02

CASE

將重疊的文字
運用於象徵圖案與歐文句點

圖為IT顧問公司的CI。簡單易懂的外觀具獨特性,亦顧及實際運用時的意義。

將「I」與「N」重疊產生的幾何造型,設計為象徵圖案。採用中性字體,不過於搶眼又令人留下深刻印象,十分適合顧問公司。

_03

使「I」與「N」重疊　　中性的字體
產生的幾何造型

CASE

將實驗時自然出現的文字形狀
運用於Logo設計

圖為雜誌創刊號的標題Logo。將紙張上的文字經過重疊、裁切、挪移位置後自然出現的形狀運用於Logo設計,饒富趣味。

刻意不採用一般常見的幾何學手法,以具實驗性而沒有規則的手法呈現。

_04

裁切、挪移位置　　沒有規則的
後的形狀　　　　　文字設計

EXAMPLE IN USE

以具時尚感的設計呈現剪髮的狀態

圖為髮廊的Logo。一刀剪下文字的設計搭配文字下方的鬢鬢，時尚地呈現剪髮的狀態。

　色彩採用簡單的黑白設計，運用於名片、產品等處時，斜線設計十分搶眼。

_01

_02

_03

_04

_05

_06

01_Logo	02,03_室外標示
04,05_室內標示	06_名片

EXAMPLE IN USE

將首字母設計成羽毛筆
呈現沙龍的概念

圖為美體沙龍的Logo。以手寫體文字標誌為基礎，給人溫和、柔軟的印象。

　　搭配心形將店名的首字母「h」設計成羽毛筆，以一頁一頁讀下去為意象，呈現了解顧客過去、現在與未來的概念。透過此Logo，除了可以感受到專業的服務，也能感受到溫暖的氛圍。

_02

Healing SALON　　_01　　　　**01**_Logo　　**02**_名片

EXAMPLE IN USE

以幾何學的手法
設計攝影集書名

圖為鳥居洋介的攝影集《BO》的書名Logo。攝影集主要收錄搖滾樂團「BONINGEN」於主要據點英國的生活與巡迴演唱會的活動側拍，因此以標題《BO》象徵交錯的風景與強烈的音樂性，Logo則是以幾何學的手法呈現。

　　書衣上的書名《BO》以燙金處理，令人印象深刻。此外，將書衣做得比封面短，並露出封面上的作者名稱「YUSUKE TORII」的設計也極具巧思。

_04

_05

_03

03_Logo　　**04**_裝幀（左：有書衣／右：無書衣）　　**05**_裝幀

BUG PROJECT

_01

Panasonic
KURA_THINK

_02

COLLECTORS EDITION LESPORTSAC

_03

25th
ROSE BUD

_04

聽いでない音楽会
SOUND-FREE CONCERT

_05

_06

01_
圖為企劃Logo，內容為在電腦出現程式錯誤（bug）時賦予正面解釋並轉換成令人意想不到的訊息。以點矩陣文字呈現，突顯數位感。

02_
圖為PANASONIC位於湘南T-SITE的店鋪Logo。從「思考生活」的概念出發，將「K」、「T」與「_」三個元素設計成房子，呈現簡單而溫暖的氛圍。

03_
圖為包包品牌珍藏版的VI。線條較粗的字體以不同尺寸、角度配置，猶如裝置藝術而不失一致性。

04_
圖為服飾品牌25週年的Logo。以順時針旋轉90°的「LOVE」組成「25」，並在「O」中加入表示週年的「th」，提升整體的完成度。

05_
圖為演唱會Logo，主打以裝置將「聲音」轉變為「震動」，使聽障者也能樂在其中。將象徵震動與音頻的波形融入設計中。

06_
圖為當代舞者森山開次公開演出的舞碼Logo。以小丑的衣服與鞋子為意象，將文字設計成如插圖般，饒富趣味。

ISHIDA BOOK BINDING

_01

FACE
each
OTHER

_02

cafe Planetaria

_03

Chucks
SISTERS

_04

KITCHEN
&
MARKET

_05

MONOTORY
MY CRAFT FACTORY

_06

CAPSULE BOUTIQUE

_07

_08

菊花賞

_09

01_
裝幀公司名稱「ISHIDA」被設計成翻開的書，細緻的線條與和緩的弧線完成輕盈的設計。

04_
圖為CONVERSE女鞋系列的Logo。結合手寫體與Gothic體，給人可愛而時尚的印象。

07_
圖為時尚配件扭蛋的Logo。特別強調Logo中的圓形，以突顯扭蛋的外觀。

02_
圖為服飾品牌THE NORTH FACE的活動Logo，巧妙搭配了正體與斜體。

05_
圖為店鋪Logo。為強調簡稱而特別放大「K」、「C」、「M」三個字母。

08_
圖為活動Logo。以箭頭與圓形的外觀呈現核心理念「生命的接力棒」，象徵生命的循環。

03_
圖為星象儀咖啡館的Logo，以流暢的字體與「P」象徵流星。

06_
圖為複合體驗娛樂設施中的DIY樓層Logo。將「M」與「Y」設計成印章蓋成的模樣。

09_
圖為GⅠ賽馬的Logo，突顯菊花花瓣的設計並考慮尺寸與平衡感，使其與文字融為一體。

03　充滿躍動感的一字Logo

DESIGN TIPS

此處介紹單靠一個字、或將複數文字設計成一個字的Logo。

設計方式多元，包括簡單大方的設計、以筆觸特殊的手寫文字呈現大膽風格的設計等。

運用實例收錄了以直線設計的廚具品牌等。

■　**字體（font）**

無論歐文、日文的字體都很多元。以原創的字體、拆解後重組的字體為主，十分重視靠字體傳達訊息的效果。

■　**象徵圖案（symbol）**

特徵為將文字標誌當做象徵圖案，也有運用文字外觀、文字意象的作法。

■　**設計手法（idea parts）**

・重疊文字　　　　　・改造文字

CASE

將組成星形的文字
設計成猶如花押的Logo

圖為展覽Logo。邀請創作者以日本傳統文化發想，設計出使現代人產生共鳴的展品，因此以組成星形的「超」字，設計出猶如傳統簽名「花押」的Logo。

躍動感的手寫文字，確實表達了展覽主旨。

圖案化的文字　　　具躍動感的手寫文字

_01

·········· 星型

CASE

以具躍動感的筆觸
完成強而有力的Logo

圖為銀髮族模特兒經紀公司的Logo。以藍色的畫筆呈現企業名稱的縮寫「G」。

結合文字與星形的象徵圖案，以單個字母突顯海浪的力量、夜星的光亮，完成躍動感的設計。

CASE

將文字設計成書本
完成具躍動感的象徵圖案

圖為企業的出版部門Logo。將縮寫「M」設計成書本，以企業既有文字標誌的風格來呈現。

文字外側採用較粗的線條、中央採用較細的線條，使其看起來更像書本。主色彩使用紅色，給人活潑的印象。

_01

_02

CASE

以具關鍵性的文字為意象
將業務內容融入Logo

圖為山形縣南陽市傳承500年以上的稻作產業法人的CI。

黑澤的「黑」包含稻作產業不可或許的「田」地與「土」壤，而以「黑」為意象，呈現生產、加工與銷售的業務內容。具躍動感而不影響字形辨識度，是款十分均衡的設計。

CASE

調整文字
以呈現風的感覺

圖為廚具品牌「赤城嵐」的Logo，主要生產處理芥末的用具。「嵐」在日文中是指冬季的落山風，因此調整了文字的線條，以呈現風的感覺。

為了便於烙印Logo，而將線條均一的文字均衡地配置在圓形中。

_03

_04

EXAMPLE IN USE

將三個字組成一個字
呈現「相輔相成的精髓」

圖為廚具品牌的Logo。妥善配置象徵複數廚具的直線，呈現品牌的核心概念「相輔相成的精髓」。將「D」、「Y」、「K」組成一個字，設計成俐落而具機能性的象徵圖案。

除了Logo，也在廚具的刻字、包裝呈現上述的核心概念，使整體的視覺效果具一致性。

_01

_02

_03

_04

_05

01_Logo **02**_主視覺 **03**_包裝 **04,05**_廚具

經過重新編排
將五個字組成一個字

圖為佐賀縣伊萬里的鍋島燒品牌「KOSEN」的Logo，旨在讓傳統的鍋島燒融入現代生活。

「KOSEN」是虎仙窯的羅馬字拼音，而象徵圖案將五個字重新編排成一個字，呈現大川內山圍繞鍋島燒眾窯的景色。

_01 01_Logo 02_主視覺

利用文字的形狀
將「360°」視覺化

圖為VR應用程式「COMOLU」的Logo，讓使用者得以沉浸於自己理想中的「窩居」（「COMOLU」為其日文發音）。將首字母「C」設計成圓形，呈現使用者腦海中的世界，將應用程式的概念「透過科技窩在自己腦海中，享受360°圍繞的世界」予以視覺化。

主視覺以「C」的形狀為基礎，呈現使用者沉浸在各種點子與想法中的模樣。

_03

_04

03_Logo 04_海報

_01

_02

_03

_04

_05

_06

01_
圖為伊香保石板路（伊香保石段街）延長計畫的標示Logo，僅以伊香保的「い」呈現，令人印象深刻。以色塊偏移創造懷舊感，線條亦刻意加工成粗糙效果。

02_
圖為北海道劇團稻田組（劇団イナダ組）的Logo。以歐文字母的元素呈現日文片假名的「イ」，呈現「登台演出要放下平時的自己，以成就另一個人格」。

03_
圖為雞蛋料理專賣店的Logo。將「O」、「M」、「'」與雞蛋外形結合，設計成象徵圖案，簡單易懂而給人輕鬆自在的印象。

04_
圖為200年以上的古倉庫改造企劃的Logo。以較粗的線條呈現日文平假名的「て」，象徵倉庫的鬼瓦。由於此處過去是染坊，因此主色彩採用深紅色與深藍色。

05_
圖為發展OLED事業的化學廠商KANEKA於米蘭家具展參展的Logo。猶如花押般的「OLED」設計大膽而新穎。

06_
圖為會員制美體沙龍的Logo。以生動筆觸呈現「togu」（在日文中是指「研磨」），使其彷彿是一個漢字，同時呈現「研磨」的敏銳與毛筆的滑順。

_01

_02

_03

_04

_05

Creative Influencers Cloud

_06

01_
圖為研究所的Logo。將「橋」的古寫法盡可能以直線呈現，使其具現代感。配合其他學院的Logo而採用紅色。

02_
圖為豐洲車站前美食街「五番街」的Logo。以圓潤的線條呈現「豐」的外形，而主色彩採用藍色。可搭配五個屋瓦的設計象徵「五番街」。

03_
圖為窯烤麵包工坊的Logo。老闆年幼的女兒十分喜愛繪畫，從而豪邁地將其可愛的筆跡「à」設計成Logo。

04_
圖為飾品品牌Logo。品牌特色為回收壹岐島的各種材料來製作商品，Logo也取其概念，採用細緻的「k」與圓形呈現出飾品樣貌。

05_
圖為由書店發行的文藝刊物《しししし》的Logo。以重疊的「し」呈現文字的音韻，簡單的設計更方便以不同的形式運用於各期封面。

06_
圖為部門Logo，其任務為發掘擁有特殊技能、社群影響力的創意工作者。Logo呈現了連結網紅（Influencer）與企業（Company）的影響力。

04 手寫文字的Logo

DESIGN TIPS

此類Logo大多以手寫文字呈現高雅的和風，有些設計給人溫暖的印象、有些設計饒富趣味或風韻。

此外，手寫文字的Logo除了優雅，可能會因為字體或筆觸而感覺休閒、隨性。

運用實例收錄手寫體設計的獨特Logo、或用手寫文字作為象徵圖案等。

■ **字體（font）**

選擇端正字體給人高雅的印象，選用手寫文字則令人感覺溫暖而傳統。

■ **象徵圖案（symbol）**

幾乎所有Logo都是直接將文字標誌當做象徵圖案。儘管編排的自由度很高，但整體的一致性還是很重要。

■ **設計手法（idea parts）**

·採用手寫體　　　·採用手寫文字

Logo Design　**ロゴデザイン**

CASE

文字標誌採用輕盈的手寫體

圖為兼營麵包店與咖啡館的WANDERLUST不定期發行的刊物的Logo。採用流暢的手寫體呈現「希望顧客輕鬆閱讀的心情」。

輕盈得像是在跳舞的筆觸，給人放鬆的印象。採用不同的色調可以呈現隨性、輕快的氛圍，也是手寫體的特色之一。

流暢的筆觸

Passport

_01

柔和的印象

CASE

將電腦字體與手寫文字結合
完成令人印象深刻的Logo

圖為服飾品牌matohu的展
覽Logo。直書的文字標誌
「本」、「の」與「眼」的部
分筆畫以手寫文字取代，呈
現展覽主題「日本美學」。

由於字體的線條較細，目
光自然而然會集中在手寫文
字的部分，令人印象深刻。

_01

CASE

採用雅趣十足的題字
使Logo更具深度

圖為夢二故居紀念館改裝後
新設咖啡館的Logo。題字
中的「椿」參考竹久夢二親
筆的題字設計而成。

竹久夢二影響日本近代
平面設計十分深遠，此款
Logo亦隨處可見向竹久夢
二致敬的元素，耐人尋味。

YUMEJI ART MUSEUM | SHOP&CAFE

_02

CASE

以手寫體呈現
優雅與生命力

圖為橫濱大規模舉辦的玫瑰相關活動Logo。以手
寫體與紅色呈現玫瑰的優雅。

自文字延伸的曲線象徵植物的強韌與生命力。
將Yokohama的「Y」與Rose的「R」連結，代表
橫濱與玫瑰融為一體。

_03

CASE

採用手寫文字
展現活力的Logo

圖為札幌Sony Store一週年紀念的Logo，結合
活動主題「Emotion!」與強而有力的手寫文字
「1」。

其中，將「t」的橫線拉長使「mo」在上方、
「ion」在下方，而E包覆著所有字母、「1」則是
貫穿其中。融合所有元素的文字標誌給人充滿活
力的印象。

_04

EXAMPLE IN USE

盡可能以最簡單的形式
運用素材

圖為前頁介紹過的，夢二故居紀念館旁兼具展間、博物館商店與咖啡館功能的「椿茶房」的Logo。翻修竹久夢二故居庭院裡的小屋為企劃的一環。為了呈現竹久夢二深愛鄉土的樸實而純粹的心情，包括內部裝潢、標示等平面設計，都盡可能以最簡單的形式運用素材。Logo採用竹久夢二的題字為基礎，也是基於此考量。

_01

_02

_03

_04

01_Logo　　**02**_導覽標示　　**03**_折頁　　**04**_門簾

EXAMPLE IN USE

以手寫體的文字標誌
呈現延續的緣份

圖為美容沙龍的Logo。店名「to」是蘊含「從A
到B」等意義的接續詞，同時也是此美容沙龍的理
念。為了融入「使緣份延續」的意象，而以手寫體
呈現。

　　「to」筆畫開始與結束的點點、不同印刷品上的
Logo可以連接在一起等設計，皆是為了符合上述設
計重點。色彩採用銀色、海軍藍、淺藍三種色彩，
十分清爽。

_02

_01　　　**01**_Logo　　　**02**_商務用品、名片等

EXAMPLE IN USE

以風味獨具的手寫體突顯品味
卻又不失休閒感

圖為滋賀蠟燭老店推出的全新品牌的Logo。為了使
居住於海外或都會的使用者，認識以日本傳統素材
製作而成的蠟燭，設計Logo時特別留意使品味與休
閒感並存。

　　樸實而高雅的包裝使設計完成度更高，而Logo
下方宛如簽名的曲線，是品牌主題「Monologue to
Dialogue」的縮寫。

_04

_05

_03　　　**03**_Logo　　　**04,05**_包裝

Mingle

_01

BLUE CROSS
in my Boyhood

_02

Under

_03

_04

Sio

_05

_06

01_
圖為企業Logo。為呈現各領域的連結而採用手寫體。越靠近中央文字越小，提升設計的完成度。

02_
圖為童裝品牌的目錄Logo。為呈現美式休閒風格而採用隨性的手寫體，稍微向右上傾斜的外觀給人朝氣蓬勃的印象。

03_
圖為內衣風格服飾的時裝品牌Logo，手寫文字的線條，使整體設計流露些許性感。

04_
圖為麵包嘉年華的Logo。以主辦單位麵包店老闆的筆跡為基礎的文字標誌，個人元素的融入，感覺溫暖而平易近人。

05_
圖為畫廊Logo。改編後的手寫體猶如以簽字筆書寫而成，刻意不使文字連結的設計使整體感覺清爽而優雅。

06_
圖為NPO法人難民支援協會20週年紀念Logo，流暢的手寫體可令人感受到20年來一路走來的辛勞與努力，而象徵協會起點的「2」則是融入紅色的「人」字。

_01

_02

_03

_04

_05

_06

01_
圖為位於法國的日本料理店的Logo，結合了楷書的「あん」與店名「AN」。包覆「ん」與「AN」的圓形宛如一扇圓窗，提升了設計整體的完成度。

04_
圖為談話性活動的標題Logo。標題「おこしやす」是京都人用來表示「歡迎光臨」的一句話，因此Logo的設計使用了令人聯想到京都的配色與筆觸，完成度極高。

02_
圖為九州土雞餐廳的Logo。重視餐廳的氛圍與正統，以高雅的毛筆字書寫店名。以黑色與紅色為基礎，並用插圖呈現九州的酒與土雞。

05_
圖為鮮果汁專賣店的Logo。以流暢的手寫體完成老少咸宜的設計，給人活潑的印象。採用紅色也感覺強而有力。

03_
圖為壽司便當店的Logo。象徵圖案以家徽為意象，將免洗筷融入漢字「弁」的筆畫中。如毛筆書寫的文字標誌、如落款的設計，皆給人新舊並存的印象。

06_
圖為限量2000瓶的葡萄酒Logo。以「杏」與「AN」的文字裝飾皇冠，突顯溫和的特色，並以手寫文字呈現實際品酒時的口感。

05 像是名字或一句話的Logo

人名Logo大多會呈現出當事人的個性,而書籍、戲劇等標題或文案則會思考如何妥善調整眾多文字以使設計具一致性。

一致性不一定體現於外觀,只要文字有相通的元素、特徵即可。

運用實例收錄了以原創字體呈現獨特世界觀的書名Logo。

■ **字體(font)**

包括圓潤的、尖銳的、手寫的字體等,可根據想要呈現的氛圍來選擇。當然,還是以編輯調整現有字體或原創字體為多。

■ **象徵圖案(symbol)**

此類Logo幾乎都是直接將文字標誌當做象徵圖案,也有情況是經過重新編排,以細節呈現並強調Logo想要傳達的概念。

■ **設計手法(idea parts)**

· 採用手寫體　　　　· 將標題設計成 Logo

以原創手寫體
設計沉穩而雅趣十足的Logo

圖為陶藝家白井渚(Shirai Nagisa)的Logo,直接以名字設計而成。此外,以原創的「Omiyage」手寫體為基礎,設計了日文片假名與羅馬拼音這兩種版本。

透過手寫體,給人溫暖而平易近人的印象,亦使拉開字距的羅馬拼音感覺沉穩而自在。

原創手寫體

_01

拉開字距

CASE

配合可愛人物的形象
設計柔和的手寫文字

圖為曾在巴黎營業約一年的御飯糰店的Logo。由於同時設計了一個可愛且食欲旺盛的人物，因此配合其形象採用手寫文字，完成傳統而溫和的Logo。

_01

CASE

以失衡的文字造形與設計
呈現不安穩的模樣

圖為收錄90年代暢銷小說及其續集的書系Logo。刻意使文字失衡、隨處塗黑等設計，給人不安穩的印象

_02

CASE

以白色、黃色與虛線等元素
歡樂地呈現文案的語意

圖為茅野市文化藝術推動事業的宣傳Logo。該Logo一般用於能讓人更加了解並近一步體驗美術館的講座，因此以白色、黃色與虛線等，歡樂地呈現文案的語意。

採用較細的線條、綠色的背景，突顯色彩與效果。此外，刻意不使用黑色亦可有效營造輕鬆的氛圍。

_03

CASE

文字某部位僅保留輪廓
使Logo像是沐浴在光線下

圖為星象儀更新公告的Logo。為減輕日文——尤其是漢字——的重量，盡可能使設計輕盈、甜美，便隨機讓文字某部位僅保留輪廓。

填滿與鏤空的部分維持巧妙平衡，賦予如沐浴在光線下的印象。

_04

EXAMPLE IN USE

為Gothic體加上襯線
有效呈現獨特的世界觀

圖為書名Logo。為Gothic體加上襯線,呈現提姆‧波頓電影的世界觀。

　書衣與封面採用蝙蝠、萬聖節南瓜等出現在提姆‧波頓電影中的意象,突顯其獨特的世界觀。實際裝幀時以布料作底,營造詭譎的空間。

_01　　　　01_封面／書名Logo　　02_外觀　　03_外觀

EXAMPLE IN USE

將Gothic體的標題與五線譜結合

圖為聲優新田惠海的演唱會Logo。採用中性的Gothic體並結合五線譜,使眾多文字顯得簡單俐落而一致。

　運用於包裝時,以幾何圖樣呈現演唱會的主題「連結的旋律」。主色彩採用薄荷綠與銀色,給人清爽的印象。

_04　　04_Logo　　05_包裝

以字面發想
設計橫向比例較長的文字標誌

圖為漫畫家日本橋ヨヲコ的Logo，文字以均一的線條構成。

其中，「日」、「ヨ」、「ヲ」、「コ」四個字只有橫線與直線，因此只要編輯調整「本」、「橋」兩個字，就能完成此設計。

「日本橋」有強烈的日式風格，因此非常適合融入日本家徽的元素、日本建築的骨架。此外，Logo本身就是原創字體，有歐文字母與日文片假名兩種版本。

（插畫　內田早紀）

_01

_02

01_Logo　　**02**_主視覺

刻意加上去的逗點畫龍點睛
完成溫和的文字標誌

圖為資訊網站的Logo，目標受眾為女性。網站名稱「telling」後方原本沒有逗點，但為了增添設計感而刻意加上去，傳達「我們只告訴你哦」的概念。

簡單俐落的斜體使Logo感覺溫和，而逗點使Logo方便與其他文字結合。

telling,
just the way
you are.
'18
a place to relax,
to find hints for living.
get "telling" every day.

_04

telling,

_03

03_Logo　　**04**_主視覺

FORGET
M E
NOT
COFFEE

_01

青木慶則
Yoshinori Aoki

_02

ゆれていて、
かがやいて、
やがてきえて
石田真澄

_03

_04

Onodera Yuki

_05

_06

01_
圖為立飲咖啡吧的Logo，將英文店名排成四排。文字的部分筆畫消失，突顯店名的語意。每個單字的長度與字母的字距經過縝密計算。

02_
圖為創作歌手的Logo。為強調以本名重新出發的意義，而突顯個人的本質——去除不必要的裝飾，僅以文字最核心的骨架呈現。

03_
圖為攝影師石田真澄的個展Logo。為了突顯其名稱的音韻而使美麗的Mincho體若有似無，以呈現光影與逐漸消失的模樣。

04_
圖為科幻音樂劇的Logo。由於故事與人工智慧有關，加上原著的漫畫有許多以像素呈現的場景，Logo遂使用相同風格呈現。

05_
圖為攝影師Onodera Yuki的展覽Logo。相對於水平的基線，文字整體微向右上傾斜，是簡單卻不失個性的Logo。

06_
圖為LIXIL GALLERY 2的系列展覽Logo。配置於上下的線條與文字的尺寸變化，使文字具景深而呼應了「未來展」與畫廊空間。

今日は1日 TOKYO DAY

_01

_02

_03

_04

_05

_06

01_

圖為以1964年東京奧運為主題的電視節目Logo。將「O」塗滿紅色，使其看起來就像太陽。是結合歐文與日文的獨特設計。

02_

圖為電視節目的Logo。拉長文字部分筆畫改變整體的平衡感，使漢字成為令人聯想節目內容的亮點。具動感的文字亦使Logo產生立體感。

03_

圖為「2019義大利波隆那國際繪本原畫展」Logo。刻意不統一文字的長度與筆畫角度，僅以直線呈現，完成不平衡卻平衡的設計。

04_

圖為人偶劇團活動Logo。每個字都以線條較粗的直線組成，整體看起來就像一個四方形的箱子。

05_

圖為電視節目的Logo。後方的英文名稱以光暈突顯不祥的感覺，結合猶如血字般的紅色文字標誌，成功營造駭人的氛圍。

06_

圖為P.188聲優新田惠海的演唱會Logo。中性的Gothic體、左右對齊的排版皆使文字眾多的Logo顯得簡單俐落。

Logo Index Logo索引

L　　…LOGO
000-00　…頁數-編號

在此羅列本書出現過的所有LOGO。除了可以作為索引使用，大家也可以藉此確認LOGO配置於
名片上時的狀態。

HOW TO MAKE A LOGO 佐藤可士和專訪 INTERVIEW WITH KASHIWA SATO

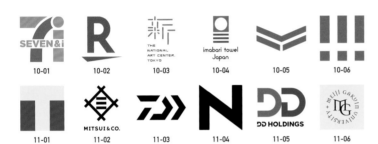

PART 1 Logo設計的基礎 Logo Design Basics

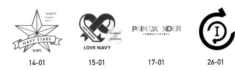

PART 2 充滿活力＆躍動感的Logo Lively, Energetic Logos

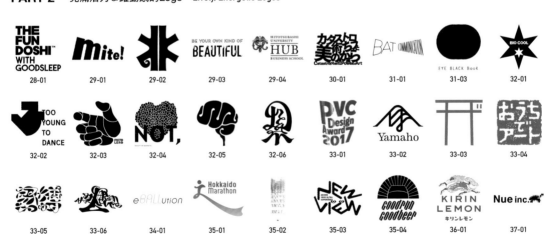

 37-03

 38-01

 38-02

 38-03

 38-04

 38-05

 38-06

39-01

 39-02

 39-03

 39-04

 39-05

 39-06

 40-01

 41-01

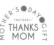 41-02

 41-03

39-03

 42-01

 43-01

 43-03

 44-01

 44-02

 44-03

 44-04

 44-05

 44-06

 45-01

 45-02

 45-03

 45-04

 45-05

 45-06

 46-01

 47-01

 47-02

 47-03

 47-04

 48-01

 49-01

 49-03

 50-01

 50-02

 50-03

 50-04

 50-05

 50-06

 51-01

 51-02

 51-03

 51-04

 51-05

 52-01

 53-01

 53-02

 53-03

 53-04

 54-01

 55-01

 55-03

 56-01

 56-02

 56-03

 56-04

 56-05

 56-06

 57-01

 57-02

 57-03

 57-04

 57-05

 57-06

 58-01

 59-01

 59-02

 59-03

 59-04

 60-01

 61-01

 61-03

 62-01

 62-02

 62-03

 62-04

62-05

62-06

63-01

63-02

63-03

 63-04

63-05

63-06

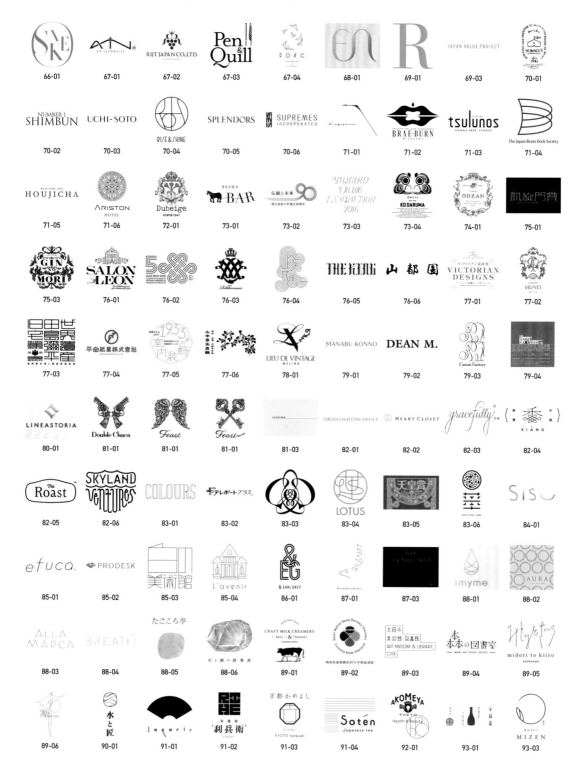

66-01　67-01　67-02　67-03　67-04　68-01　69-01　69-03　70-01

70-02　70-03　70-04　70-05　70-06　71-01　71-02　71-03　71-04

71-05　71-06　72-01　73-01　73-02　73-03　73-04　74-01　75-01

75-03　76-01　76-02　76-03　76-04　76-05　76-06　77-01　77-02

77-03　77-04　77-05　77-06　78-01　79-01　79-02　79-03　79-04

80-01　81-01　81-01　81-01　81-03　82-01　82-02　82-03　82-04

82-05　82-06　83-01　83-02　83-03　83-04　83-05　83-06　84-01

85-01　85-02　85-03　85-04　86-01　87-01　87-03　88-01　88-02

88-03　88-04　88-05　88-06　89-01　89-02　89-03　89-04　89-05

89-06　90-01　91-01　91-02　91-03　91-04　92-01　93-01　93-03

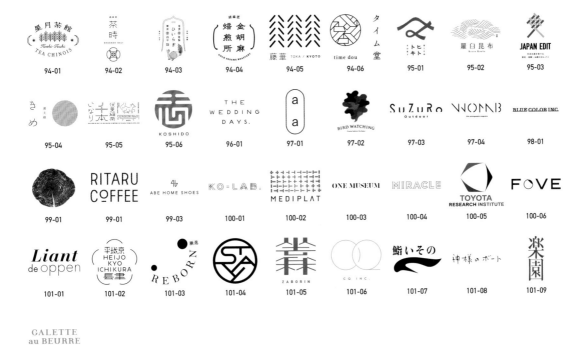

94-01　94-02　94-03　94-04　94-05　94-06　95-01　95-02　95-03

95-04　95-05　95-06　96-01　97-01　97-02　97-03　97-04　98-01

99-01　99-01　99-03　100-01　100-02　100-03　100-04　100-05　100-06

101-01　101-02　101-03　101-04　101-05　101-06　101-07　101-08　101-09

102

PART 4　感覺親切＆可愛的Logo　Friendly, Cute Logos

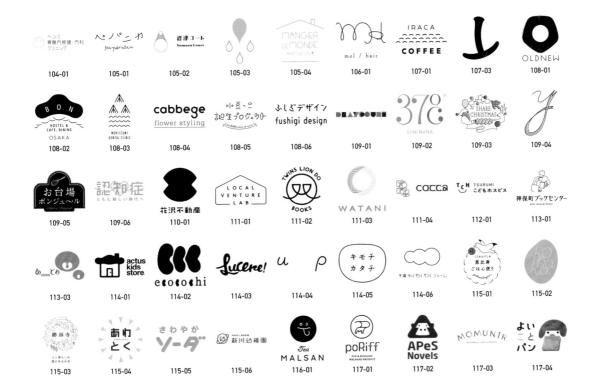

104-01　105-01　105-02　105-03　105-04　106-01　107-01　107-03　108-01

108-02　108-03　108-04　108-05　108-06　109-01　109-02　109-03　109-04

109-05　109-06　110-01　111-01　111-02　111-03　111-04　112-01　113-01

113-03　114-01　114-02　114-03　114-04　114-05　114-06　115-01　115-02

115-03　115-04　115-05　115-06　116-01　117-01　117-02　117-03　117-04

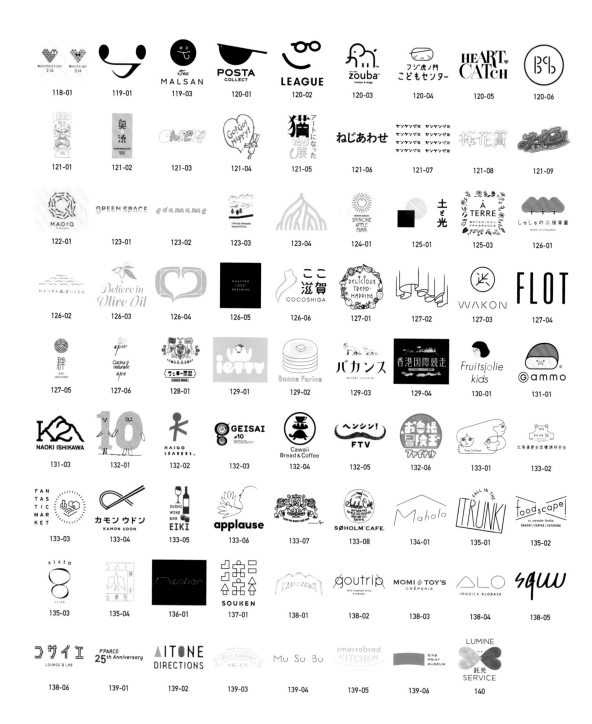

118-01 119-01 119-03 120-01 120-02 120-03 120-04 120-05 120-06

121-01 121-02 121-03 121-04 121-05 121-06 121-07 121-08 121-09

122-01 123-01 123-02 123-03 123-04 124-01 125-01 125-03 126-01

126-02 126-03 126-04 126-05 126-06 127-01 127-02 127-03 127-04

127-05 127-06 128-01 129-01 129-02 129-03 129-04 130-01 131-01

131-03 132-01 132-02 132-03 132-04 132-05 132-06 133-01 133-02

133-03 133-04 133-05 133-06 133-07 133-08 134-01 135-01 135-02

135-03 135-04 136-01 137-01 138-01 138-02 138-03 138-04 138-05

138-06 139-01 139-02 139-03 139-05 139-06 140

PART 5 令人感到可靠＆安心的Logo Trusted, Reliable Logos

142-01 143-01 143-02 143-03 143-04 144-01 145-01 145-04 146-01

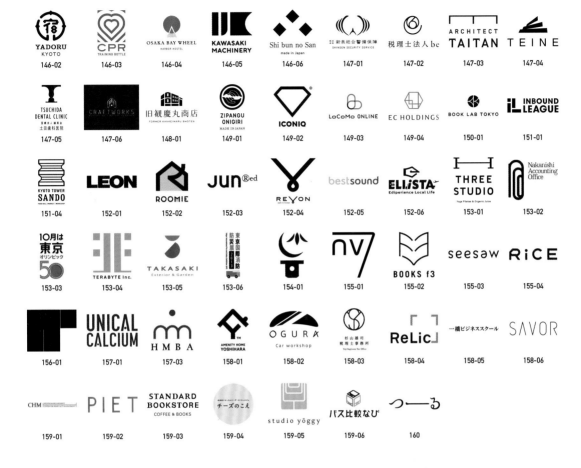

YADORU KYOTO
146-02

CPR TRAINING BOTTLE
146-03

OSAKA BAY WHEEL HARBOR HOSTEL
146-04

KAWASAKI MACHINERY
146-05

Shi bun no San made in Japan
146-06

新泉総合警備保障 SHINSEN SECURITY SERVICE
147-01

税理士法人 be
147-02

ARCHITECT TAITAN
147-03

TEINE
147-04

TSUCHIDA DENTAL CLINIC 土田歯科医院
147-05

CRAFTWORKS
147-06

旧観慶丸商店 FORMER KANKEIMARU SHOTEN
148-01

ZIPANGU ONIGIRI MADE IN JAPAN
149-01

ICONIQ
149-02

LoCoMo ONLINE
149-03

EC HOLDINGS
149-04

BOOK LAB TOKYO
150-01

iL INBOUND LEAGUE
151-01

KYOTO TOWER SANDO
151-04

LEON
152-01

ROOMIE
152-02

JUN®ed
152-03

REYON
152-04

bestsound
152-05

ELLiSTA Ediperience Local Life
152-06

THREE STUDIO Yoga Pilates & Organic Juice
153-01

Nakanishi Accounting Office
153-02

10月は 東京 オリンピック 50
153-03

TERABYTE Inc.
153-04

TAKASAKI Exterior & Garden
153-05

防災国消 東京国際消防
153-06

154-01

nv7
155-01

BOOKS f3
155-02

seesaw
155-03

RiCE
155-04

156-01

UNICAL CALCIUM
157-01

HMBA
157-03

AMENITY HOME YOSHIHARA
158-01

OGURA Car workshop
158-02

杉山雄司 税理士事務所 Yuji Sugiyama Tax Office
158-03

ReLic
158-04

一橋ビジネススクール
158-05

SAVOR
158-06

CHM
159-01

PIET
159-02

STANDARD BOOKSTORE COFFEE & BOOKS
159-03

チーズのこえ
159-04

studio yōggy
159-05

パス比較なび
159-06

つーる
160

PART 6　以文字為基礎的Logo　Logos and Lettering

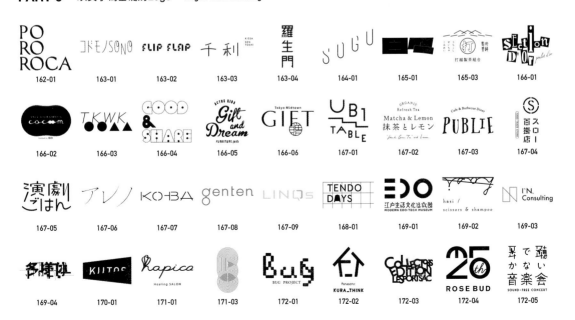

PO RO ROCA
162-01

コドモ/SONO
163-01

FLIP FLAP
163-02

千利
163-03

羅生門
163-04

SUGU
164-01

165-01

打越製茶組合
165-03

S'lon D'or
166-01

cocom
166-02

TKWK
166-03

GOOD & SHARE
166-04

Gift and Dream FURNITURE 2015
166-05

Tokyo Midtown GIFT
166-06

UB1 TABLE
167-01

ORGANIC Refresh Tea Matcha & Lemon 抹茶とレモン
167-02

Cafe & Barbecue Diner PUBLIE
167-03

スロー 百掛店
167-04

演劇ごはん
167-05

アレノ
167-06

KOBA
167-07

genten
167-08

LINQs
167-09

TENDO DAYS
168-01

EDO 江戸生活文化伝承館 MODERN EDO-TECH MUSEUM
169-01

hasi / scissors & shampoo
169-02

I'N. Consulting
169-03

多様性
169-04

KIITOS
170-01

Rapica Healing SALON
171-01

171-03

Bug BUG PROJECT
172-01

Panasonic KURA_THINK
172-02

COLLECTORS EDITION LESPORTSAC
172-03

25th ROSE BUD
172-04

耳で聴かない音楽会 SOUND-FREE CONCERT
172-05

172-06

173-01 ISHIDA BOOK BINDING

FACE each OTHER
173-02

173-03 cafe Planetaria

173-04 Chucks SISTERS

173-05 KitCHEN & MARKET

173-06 MONOTORY MY CRAFT FACTORY

173-07 CAPSULE BOUTIQUE

173-08

173-09 菊花賞

174-01

175-01

175-02

175-03

175-04

176-01

177-01 KOSEN

177-03 COMOLU

178-01

178-02

178-03

178-04

178-05

178-06 togu

179-01

179-02

179-03

179-04

179-05

179-06 Creative Influencers Cloud

180-01 Passport

181-01 日本の眼

181-02 椿茶房

181-03 Yokohama Rose Week

181-04

182-01 椿茶房

183-01 .to

183-03 DAIYO Life & Living

184-01 Mingle

184-02 BLUE CROSS in my Boyhood

184-03 Under

184-04

184-05 S-LO

184-06 20th Anniversary Since 1999

185-01 あん AN

185-02

185-03 SUSHI 赤 BENTO

185-04

185-05 Gooday Juice EST.2013

185-06 AN

186-01 シライイナギサ

186-01 nagisa shirai

187-01 Nani Kore?

187-01 ナニコレ?

187-02

187-03

187-04 ティム・バートン

188-01

188-04

189-01 日本橋ヨコ

189-03 telling,

190-01 FORGET ME NOT COFFEE

190-02 青木慶則 Yoshinori Aoki

190-03

190-04

190-05 Onodera Yuki

190-06 クリエイションの未来展

191-01 今日は1日 TOKYO DAY

191-02 引き抜き屋

191-03

191-04 はこ BOXES

191-05 リアルホラー

191-06

Designer Index 設計師索引

此處以右上灰底所述的格式，列出所有本書收錄的作品與其設計師等著作權資訊。

觀察個別設計師的作品，可以看出每位設計師的設計特色與Logo類型──相信這對Logo設計的學習來説，也有莫大的助益。

SAFARI inc.（サファリ）
〒550-0002大阪府大阪市西區江戸堀1-16-32 E-BUILDING 3F
TEL：+81-6-6136-8575　FAX：+81-6-6136-8574　Email：post@safari-design.com
URL：safari-design.com　Facebook：@SAFARIInc　Instagram：@safari_Inc

P.38-06 「beyondスロー」NPO法人SLOW LABEL	P.104-01 「ヘンミ胃腸内視鏡／內科クリニック」HEMMI胃腸內視鏡內科診所	P.163-03 「喫茶千利」（股）千利
P.57-02 「カラダよろこぶストレッチ」Free Mind＆body（股）	P.117-03 「MOMUNIR」一般社團法人io-社群	P.164-01 「SOGU」（股）Y
P.86-01 「＆ EARL GREY」CATHERINE HOUSE	P.126-02 「ヤドリギの森保育園」（股）Bond	P.167-04 「スロー百掛店」NPO法人スローレーベル
P.91-02 「旅寵屋利兵衛」御菓子司松屋	P.129-03 「ベーカリーバカンス」（股）fivesquare	P.181-02 「椿茶房」公益財團法人兩備文化振興財團　夢二郷土美術館
P.93-03 「學びサロン MIZEN」一般社團法人三起會	P.147-03 「ARCHITECT TAITAN」（有）ARCHITECT TAITAN	P.182-01 「椿茶房J公益財團法人兩備文化振興財團　夢二郷土美術館
	P.159-06 「バス比較なび」LCL, Inc.	

surmometer inc.（サーモメーター）
〒153-0042東京都目黑區青葉台1-15-1 AK-1ビル1F
TEL：+81-3-6277-5049　FAX：+81-3-6277-5149　URL：www.surmometer.net

P.62-02 「DRESS HERSELF」（股）山忠	P.63-01 「CALL 4」CALL 4／一般社團法人 Citizen's Platform for Justice	P.109-03 「SHARE CHRISTMAS」（股）三越伊勢丹控股
P.62-03 「Restaurant SASAKI」Restaurant SASAKI	P.74-01 「Café OHZAN」（股）珠屋櫻山	P.184-06 「難民支援協會20周年」認定NPO法人難民支援協會
P.62-04 「PREMIERVILLA」PREMIERViLLA／AKKS	P.77-02 「L'atelier Monei」（股）L'atelier Monei	
	P.95-03 「JAPAN EDIT」GRAY Sky Project	

SEESAW（シーソー）
〒150-0022東京都澀谷區惠比壽南2-1-10インテックス惠比壽7F
URL：seesaw.jp.net

P.34-01 「eBALLution」（股）Akatsuki Live Entertainment	P.82-06 「Skyland Ventures」Skyland Ventures（股）	P.146-03 「CPR TRAINING BOTTLE」一般社團法人FastAid
P.38-03 「WEARABLE ONE OK ROCK」（股）A-Sketch	P.85-02 「PRODESK」（股）Out-Sourching! Technology	P.149-03 「LOCOMO ONLINE」日本整形外科學會
P.39-02 「DATA FITNESS」CAPS（股）／MEDICAL FITNESS LAB	P.89-04 「森の圖書室」森の圖書室	P.155-03 「SEESAW」（股）SEESAW
P.41-01 「asobuild」（股）Akatsuki Live Entertainment	P.100-02 「MEDIPLAT」（股）Mediplat	P.158-03 「Relic」Relic
P.47-01 「イヌパシー」（股）INUPATHY	P.100-03 「ONE OK ROCK」One Museum」（股）A-Sketch	P.172-05 「耳で聞かない音樂會」公益財團法人日本愛樂交響樂團
P.47-02 「DAWN」（股）Akatsuki	P.123-02 「えだまめ」（股）EDA-MAME	P.173-06 「MONOTORY」（股）Akatsuki Live Entertainment
P.47-03 「MUGENUP」（股）MUGENUP	P.127-01 「DELICIOUS TREND MAPPING」（股）Zaim	P.185-02 「九州鳥酒とりその」Space Magic（股）
P.53-04 「あそびラボ」（股）Akatsuki	P.129-01 「ietty」（股）ietty	
P.82-02 「HEART CLOSET」（股）122		

清水彩香（Ayaka Shimizu）
〒153-0063東京都目黑區目黑2-12-13 ハイシティ目黑貳番館701
TEL：+81-90-3509-7334　Email：info@ayaka-shimizu.com　URL：ayaka-shimizu.com
Facebook：@ayaka.shimizu.9212　Twitter：@simmmmmmmy　Instagram：@ayaka_shimizu_
NON-GRID Inc.（ノングリッド）
〒150-0045東京都澀谷區神泉町 5-2 塩入小路1F
TEL：+81-3-5428-8686　FAX：+81-3-5428-8685　Email：info@non-grid.com　URL：non-grid.com　Facebook：@nongrid

P.51-01 「sippo」（股）朝日新聞	P.90-01 「水と匠」一般社團法人富山縣西部觀光社水与匠	P.187-04 「プラネタリウム"天"in 池袋サンシャインシティリニューアル告知」Konica Minolta Planetarium（股）
P.73-03 「YUKAKO IZAWA EXHIBITION 2016」井澤由花子	P.98-01 「BLUECOLOR」（有）BLUECOLOR	P.189-03 「telling,」（股）朝日新聞
P.83-01 「COLOURS」（股）IDEASKETCH	P.136-01 「neobar」NPO法人neomur	
P.87-03 「Bar PLANETARIA」Konica Minolta Planetarium（股）		

白本由佳（Yuka Shiramoto）
Email：mail@yuka-shiramoto.com　URL：yuka-shiratomo.com

P.50-05 「monograph」monograph（撮影師）	P.120-04 「フジ虎ノ門こども中心」FUJI TORANOMON兒童中心	P.138-01 「KARUIZAWA」THEATRE PRODUCTS
P.84-01 「Sisu」Sisu	P.129-02 「ボンヌ／ファリーヌ」布袋食糧（股）	P.139-04 「Mu／Su／BU」東北棉花專案
P.85-01 「efuca.」efuca.	P.134-01 「Maholo」Maholo	P.173-07 「CAPSULE BOUTIQUE」THEATRE PRODUCTS
P.88-06 「Alla Marca」Alla Marca	P.135-01 「FALL IN THE TRUNK」THEATRE PRODUCTS	P.184-03 「Under」THEATRE PRODUCTS
P.88-06 「石と銀の装身具」石與銀之装身具	P.135-04 「コバト鍼灸治療院」KOBATO針灸治療院	
P.117-01 「よいことパン（吐司專門店）」布袋食糧（股）		

助川誠（MakotoSukegawa）〔SKG〕
〒158-0096東京都世田谷區玉川台2-22-20 #403
TEL：+81-3-6325-8013　Email：hello@s-k-g.net　URL：s-k-g.net　Facebook：@skgcoltd

P.51-03　「Symphony Blue Lebel」Symphony Blue Lebel
P.61-01　「Ride Event『RIDE TOKYO ISLAND』」Above Bike Store
P.69-03　「JAPAN VALUE PROJECT」乃村工藝社
P.113-01　「神保町ブック中心 with Iwanami books」UDS
P.115-02　「kohaku hair & re!ax」kohaku hair & relax

P.116-01　「Tea MALSAN」三山商會
P.119-03　「Tea MALSAN」三山商會
P.120-02　「LEGUE」UDS
P.121-05　「日比谷圖書文化館特別展『アートになった猫たち展』」DNP Art Communications
P.121-06　「ねじあわせ」日本機械學會
P.126-06　「ここ滋賀」UDS
P.138-06　「コサイエ」UDS

P.151-01　「INBOUND LEAGUE」UDS
P.152-06　「ELISTA」UDS
P.163-02　「FRIP FLAP」ITOKI
P.167-03　「Café & Barbecue Diner PUBLIE」UDS
P.173-05　「Kitchen & Market」阪急OASIS
P.185-03　「すしぺん」若慶
P.190-02　「青木慶則」青木慶則

高谷 廉（Ren Takaya）〔AD&D〕
TEL：090-2271-3073　Email：info@ad-and-d.jp　URL：ad-and-d.jp　Twitter：@Rentakaya

P.43-01　「Bunkamura 25th, Anniversary」東急グループ

P.165-01　「日々」玄光社

武田厚志（Atsushi Takeda）〔SOUVENIR DESIGN〕
〒150-0042東京都澀谷區宇田川町6-11 原宿パークマンション109（G）
TEL：+81-3-6712-7856　FAX：+81-3-6712-7857　URL：souvenirdesign.com

P.45-01　「日本ゲーム大賞U18部門」CESA
P.50-01　「Brilliant Logoモチーフでみるロゴ設計コレクション」BNN新社
P.55-03　「未來のためのあたたかい思考法」木樂
P.56-05　「クリ博ナビ」Kuri Haku Navi

P.61-03　「SATELLITE EXHIBITION Naoki Ishikawa POLAR 2017」BOOKS f3
P.97-04　「WOMB」WOMB
P.101-06　「CQ INC.」（股）CQ
P.138-04　「IMAGICA ALOBASE」IMAGICA ALOBASE

P.155-02　「BOOKS f3」BOOKS f3
P.188-01　「提姆波頓──鬼才と呼ばれる映畫監督の名作と奇妙な物語」玄光社
P.190-06　「クリエイションの未來展」LIXIL畫廊

タナカノリユキ（Noriyuki Tanaka）〔タナカノリユキアクティビティ〕
〒154-0011東京都世田谷區上馬2-33-1 A.スペース102
TEL：+81-3-5481-4344　FAX：+81-3-5481-4345　Email：tna@tnamail.jp

P.39-05　「DIGITAL HEARTS」（股）DIGITAL HEARTS

P.45-03　「AUTO ALLIANCE」（股）FTB
P.71-06　「ARISTON HOTEL」ARISTON

　　　　　HOTEL集團（股）
P.167-08　「genten」（股）Kuipo

田中竜介（Ryusuke Tanaka）「ノーチラス號」
〒106-0047東京都港區南麻布3-19-13 # 301
TEL：+81-3-5422-7595　FAX：+81-3-5422-7596　Email：tanaka@nautilus-go.jp　URL：nautilus-go.jp

P.44-03　「WAIKIKI」（股）WAIKIKI
P.44-04　「SYNEGIC」SYNEGIC（股）
P.51-02　「SPACE on the Station」西日本鐵道（股）

P.51-06　「WARP」スーベニール（股）
P.100-04　「MIRACLE」（股）MIRACLE
P.109-01　「PLAYCOURT」SOUVENIR（股）

P.123-03　「Hillside Akasaka Dental Clinic」Hillside Akasaka Dental Clinic
P.127-06　「ape cucina naturale」ape cucina naturale

中谷ゆり（Yuri Nakatani）
Email：info@the-kitchen.jp　URL：the-kitchen.jp

P.29-03　「Shopin Beautiful」（股）東京巨蛋
P.41-02　「Tokyo Me+ 3rd Anniversary」東京車站開發（股）、製作：（股）PARCO空間系統
P.41-03　「Tokyo Me+ Mothers Day」東京車站開發（股）、製作：（股）PARCO空間系統

P.43-03　「Tokyo Me+ 東京土產」東京車站開發（股）、製作：（股）PARCO空間系統
P.52-01　「Woopie Pie」（股）Sincerus
P.82-03　「Yoggy Sanctuary Gracefully」（股）Yoggy
P.88-04　「Yoggy Sanctuary Breath」（股）Yoggy

P.101-03　「Yoggy Sanctuary Gracefully」（股）Yoggy
P.120-05　「Heartcatch」（股）HEART CATCH
P.125-03　「A TERRE」A TERRE Co., Ltd.
P.126-05　「QUATTRO BOTANICO」RE-BRANDING JAPAN（股）
P.149-04　「EC Holdings」（股）EC控股
P.159-05　「Yoggy Inc.」（股）Yoggy

中山智裕（TomohjroNakayama）〔サン・アド〕
〒107-0061東京都港區北青山2-11-3A-PLACE青山
TEL：+81-3-5785-6803　FAX：+81-3-3796-3850　E-mail：tomohiro_nakayama@sun-ad.co.jp　URL：sun-ad.co.jp

P.45-02　「ボン塾」（股）SUN-AD
P.48-01　「THEドラえもん展TOKYO2017」森藝術中心
P.55-01　「いぶき2號」宇宙航空研究開發機構（JAXA）
P.59-01　「廣島大學附屬中／高等學校」廣島大學附屬中／高等學校

P.95-01　「ヒトトキ」HITOTOKI
P.126-01　「しゅしゅの森保育園」forest of chouchou保育園
P.163-04　「羅生門」（股）Horipro
P.167-06　「アレノ」HUMANITE、越川道夫
P.172-06　「サーカス」新國立劇場

P.185-04　「おこしやすTCC」TOKYO COPYWRITERS CLUB
P.190-04　「わたしは慎吾」（股）Horipro

Nendesign inc.（ネン設計）

〒151-0063東京都澀谷區富ケ谷1-9-5 FTビル3F
TEL：+81-3-6804-9461　FAX：+81-3-6804-9462　Email：info@nendesign.net　URL：nendesign.net

P.38-01　「saving Tupperware」Tupperware Brands Japan LTD.
P.56-02　「MEETSHOP」MEETSHOP inc.
P.70-03　「UCHI-SOTO」MEETSHOP inc.
P.109-02　「37℃」MEETSHOP inc.
P.111-01　「LOCAL VENTURE LAB」ETIC.

P.114-04　「up」MASHU
P.115-03　「勝林寺」臨濟宗　妙心寺派　萬年山　勝林寺
P.121-02　「奥澀」澀谷區神山町商店會
P.126-03　「Believe in Olive Oil」國際橄欖油協會

P.172-03　「COLLECTOR'S EDITION LESPORTSAC」LeSportsac Japan
P.172-04　「ROSE BUD」ROSE BUD
P.173-04　「CHUCKS SISTERS」CONVERSE JAPAN CO., LTD.

Knot for, Inc.（ノット・フォー）

〒150-0001東京都澀谷區神宮前6-23-11 パークサイドハイツ303
TEL：+81-3-6877-1867　Email：info@knotfor.co.jp　URL：www.knotfor.co.jp　Instagram:@ knotforin

P.60-01　「RV LAND Concept Atelier Kangoo」RV LAND Co., Ltd.

P.92-01　「AKOMEYA Health & Beauty」SAZABY LEAGUE, Ltd.

P.167-02　「抹茶とレモン」Hollywood Cosmetics Co., Ltd.

平野篤史（Atsushi Hirano）〔AFFORDANCE.inc〕

澀谷オフィス
〒150-0002東京都澀谷區澀谷1-23-21 co-lab 澀谷キャスト
TEL：+81-3-6413-8605　FAX：+81-3-6413-8615　URL：affordance.tokyo
辻堂スタジオ
〒253-0021神奈川縣茅ヶ崎市濱竹2-2-51山友5ビル4階
TEL：+81-467-81-4655　FAX：+81-467-87-3785

P.89-02　「関東醫齒藥獸醫學大學劍道連盟」関東醫齒藥獸醫學大學劍道聯盟
P.89-03　「太田市美術館／圖書館」太田市美術館／圖書館
P.105-02　「沼津コート」三井不動産（股）

P.111-04　「cocca」（股）cocca
P.121-03　「cheers」cheers
P.128-01　「クッキー同盟 COOKIE UNION」（股）SWEETS DESIGN LABO

P.133-01　「Kosugi 3rd Avenue」Mitsui Fudosan Residential
P.159-02　「PIET」Maruman（股）
P.181-01　「日本の眼」matohu

村上雅士（Masashi Murakami）〔emuni〕

〒151-0062東京都澀谷區元代々木町9-6 TOPCOURTII 3-4F
TEL：+81-3-6407-0609　FAX：+81-3-6407-0308　Email：info@emuni.co.jp　URL：emuni.co.jp

P.36-01　「KIRIN LEMON」Kirin Beverage（股）
P.54-01　「東京藝術祭」東京藝術祭執行委員會

P.97-01　「arm in arm」（股）三越伊勢丹
P.156-01　「'n」（股）IIE
P.176-01　「DYK」（股）高儀

P.177-01　「KOSEN」鍋島虎仙窯

ワビサビ（Wabisabi）

〒060-0063北海道札幌市中央區南3条西8-大洋ビル1F
TEL：+81-11-251-5252　FAX：+81-11-251-5253　Email：wabi@deza-in.jp, sabi@deza-in.jp　URL：deza-in.jp

P.29-02　「JAGDA in HOKKAIDO」公益社團法人日本平面設計師協會
P.32-03　「PISTOLERO」PISTOLERO
P.32-04　「NOT, heart breakers.」NOT,
P.32-05　「MAZE PROJECT」MAZE（股）
P.32-06　「Dream-Marlboro」Philip Morris Japan合同會社
P.33-02　「Yamaho」（股）Yamaho
P.33-03　「デザ院」deza-in（股）
P.33-05　「緊縛ホルモン」WABISABI
P.33-06　「Luminescence」TORAFU建築設計事務所
P.35-01　「北海道マラソン」（股）北海道新聞
P.38-04　「Destroy EBOLA!」公益社團法人日本平面設計師協會
P.39-03　「SCC」SAPPORO COPYWRITERS CLUB
P.41-04　「PhilDo」（股）PhilDo
P.50-06　「新千空港國際アニメーション映畫祭2017」新千歳機場國際動畫節執行委員會
P.51-04　「札幌設計開拓使」札幌市

P.51-05　「Collective P」札幌文化藝術交流中心SCARTS
P.59-02　「YOSHIMI」（股）YOSHIMI
P.63-02　「Rising Sun Rock festivali（股）WESS
P.71-04　「The Japan Brain Dock Society」一般社團法人Japan Brain Dock Society
P.76-04　「つがるもち麥 美仁」SK FARM（股）
P.79-03　「Cawaii Factory」Cawaii Factory
P.83-03　「藤間蘭翔」藤間蘭翔
P.83-04　「LOTUS」恒志堂（（股）LOTUS）
P.89-06　「New Japan Philharmonic」新日本愛樂交響樂團
P.95-03　「恒志堂」（有）恒志堂
P.101-04　「THE STAY SAPPORO」（股）PhilDo
P.101-05　「坐忘林」坐忘林
P.105-03　「HaKaRa」十勝千年の森
P.108-01　「OLD NEW」OLD NEW
P.123-04　「シゼントトモニイキルコト」曽我井農園
P.126-04　「イランカラプテ」北海道

P.127-02　「札幌アートディレクターズクラブ2008」SAPPORO ART DIRECTORS CLUB
P.132-01　「JR TOWER 10TH Anniversary」札幌車站綜合開發
P.132-04　「CAWAII BREAD & COFFEE」CAWAII BREAD & COFFEE
P.146-06　「Shi bun no San」（股）野口染鋪
P.147-01　「TEINE」加森觀光（股）SAPPORO TEINE
P.153-04　「TERABYTE」TERABYTE Inc.
P.154-01　「茶月齋」茶月齋
P.155-01　「nv7 nakameguro」（股）number seven
P.174-01　「展覽會「超日本展」」Clark Gallery
P.178-03　「Egg Restaurant OMS」（股）YOSHIMI
P.178-05　「米蘭國際家具展「OLED」」TORAFU建築設計事務所
P.178-06　「togu」togu
P.181-04　「ソニーストア札幌 1周年」Sony Store札幌

・作者簡介

植田阿希（UEDA Aki）

擅長領域涵蓋藝術、平面設計、建築、室內設計、數位設計、時尚設計、插畫、攝影、電影、工藝、漫畫、動畫、次文化與日本傳統文化等。近年亦跨足企劃繪本等兒童書籍，並致力於製作英文版等多國語言之出版品。

2013年6月成立Pont Cerise有限責任公司，是日本少有的海外出版窗口，專門企劃、編輯並製作國際共同出版品／文具。其公司作為海外出版窗口，除了日文版、英文版等書籍出版，亦企劃多國語言同時出版等專案，販售版權至日本海內外的出版社。從編輯、製作、印刷到銷售，無論是日文版或外文版的書籍皆可處理。至今經手了日本海內外上百本書籍之視覺設計。

・執筆團隊

P.17-27, 140	Logo與配色：石黑篤史（Creative studio OUWN）
P.26	Logo於品牌行銷扮演的角色：奧野正次郎（POROROCA）
P.64	Logo的簡史：Andrew Pothecary（itsumo music）
P.102	調整現有電腦字型對Logo設計的重要性：赤井佑輔（paragram）
P.160	設計全系列Logo的意義：佐藤正幸（Maniackers Design）

・參考文獻

MdN編輯部（2015～2019），《MdNデザイナーズファイル2015～2019》，MdN Corporation

MdN編輯部（2019），《デザイン・メイキング167》，MdN Corporation

「logo stock」，https://logostock.jp

「伝わるデザイン」，https://tsutawarudesign.com/yomiyasuku1.html

「はたらくビビビット」，https://hataraku.vivivit.com/column/europeanlanguagefont_questionnaire

「マーケターのよりどころ『ferret』」，https://ferret-plus.com/10068

「販促の大学」，https://hansokunodaigaku.com/koukoku_post/4163/

「Find Job！Startup」，https://www.find-job.net/startup/logo_color

Original Japanese Edition Staff:

封面設計：新井 大輔

內頁設計：ねこひいき

英文監修：Andrew Pothecary

編輯：鈴木 勇太

ロゴデザインの教科書　良質な見本から学べるすぐに使えるアイデア帳

好LOGO設計教科書

日本人才懂的必學5大風格&基本與進階，滿滿案例從頭教起

作　　者　植田阿希
譯　　者　賴庭筠
美術設計　詹淑娟
執行編輯　柯欣妤
校　　對　劉鈞倫
行銷企劃　王綬晨、邱紹溢、蔡佳妘
總 編 輯　葛雅茜
發 行 人　蘇拾平

出　　版　原點出版 Uni-Books
　　　　　Facebook：Uni-Books 原點出版
　　　　　Email：uni-books@andbooks.com.tw
　　　　　105401 台北市松山區復興北路333號11樓之4
　　　　　電話：（02）2718-2001　傳真：（02）2719-1308
發　　行　大雁文化事業股份有限公司
　　　　　105401 台北市松山區復興北路333號11樓之4
　　　　　24小時傳真服務 （02）2718-1258
　　　　　讀者服務信箱 Email: andbooks@andbooks.com.tw
　　　　　劃撥帳號：19983379
戶　　名　大雁文化事業股份有限公司

初版1刷　2022 年 1 月　初版2刷　2022 年 9 月

定　　價　620元
Ｉ Ｓ Ｂ Ｎ　978-986-06980-7-7（平裝）
Ｉ Ｓ Ｂ Ｎ　978-986-06980-8-4（EPUB）

國家圖書館出版品預行編目(CIP)資料

好LOGO設計教科書/植田阿希著；賴庭筠
譯. -- 初版. -- 臺北市：原點出版：大雁文
化事業股份有限公司發行, 2022.1
208面；19×26公分
ISBN 978-986-06980-7-7(平裝)

1.商標 2.標誌設計 3.平面設計

964.3　　　　　　　　　　110017476

LOGO DESIGN NO KYOKASHO

RYOSHITSU NA MIHON KARA MANABERU SUGU NI TSUKAERU IDEA CHO

Copyright © 2020 Aki Ueda

Chinese translation rights in complex characters arranged with SB Creative Corp., Tokyo

through Japan UNI Agency, Inc.